The Tale of Genji / Waki Yamato

新装版　あさきゆめみし絵巻　————上巻

2016年6月21日　第1刷発行
2019年1月16日　第2刷発行

著者	大和和紀
発行者	森田浩章
発行所	株式会社講談社

東京都文京区音羽2-12-21(〒112-8001)
電話——編集／(03)5395-3483
　　　　販売／(03)5395-3608
　　　　業務／(03)5395-3603

印刷	大日本印刷株式会社
製本	株式会社フォーネット社
題字	矢萩春恵
装幀・レイアウト	松田行正＋藤田さおり＋河原田 智
新装版カバー装幀	石村 勇（ゼラス）

© Waki Yamato 2016

この本をご覧になったご意見・ご感想をおよせいただければうれしく思います。なお、お送りいただいたお手紙・おハガキは、ご記入いただいた個人情報を含めて著者にお渡しすることがありますので、あらかじめご了解のうえ、お送りください。

[あて先] 〒112-8001　東京都文京区音羽2-12-21　Kiss『あさきゆめみし絵巻 上巻』係

本書のコピー、スキャン、デジタル化等の無断複製は著作権法上での例外を除き禁じられています。本書を代行業者等の第三者に依頼してスキャンやデジタル化することはたとえ個人や家庭内の利用でも著作権法違反です。

落丁本・乱丁本は購入書店名を明記のうえ、小社業務宛にお送りください。送料小社負担にてお取り替えいたします。なお、この本についてのお問い合わせは編集宛にお願いいたします。定価は外貼りシールに表示してあります。

N.D.C.726　104p　30cm　ISBN978-4-06-364990-1　Printed in Japan

あさきゆめみし絵巻

新・弘徽殿の女御
頭の中将の姫。冷泉帝に入内し、中宮の座を争って秋好中宮と中宮の座を争い敗れる。

惟光
源氏の乳母の子で、忠実な部下。若い日の源氏の恋の通いを手助けする。

左大臣
葵の上、頭の中将の父。桐壺帝の忠臣で、元服後の源氏の後見をし、冷泉帝即位にも力をかす。娘藤の曲侍が夕霧と結ばれる。

末摘花
故常陸の宮の姫。没落貴族で常識に欠けるが、人柄の良さで終生源氏の援助を受ける。鼻先が赤いため紅花の別名、末摘花とよばれた。

朱雀帝
桐壺帝の第一皇子。源氏の影を感じながら奔放な朧月夜をはじめ多くの女御の野心に憎まれて、生母弘徽殿の女御の野心にふりまわされるが冷泉帝に譲位し、三の宮を源氏に降嫁させて出家する。

玉鬘
夕顔と頭の中将の姫。三歳で母に死別。貧しくさすらい二十歳すぎに源氏に引き取られる。美しく思慮深く、源氏をはじめ多くの貴公子に恋慕されるが、武骨者のひげ黒の大将に奪われて妻におさまる。

頭の中将
左大臣の長男。葵の上の兄。源氏の親友で学問、政治、風流ごとの好敵手。雲居の雁と夕霧の仲を許さなかったり、娘を冷泉帝に入内させて中宮の座を争うなど、源氏への対抗意識が強い。女三の宮の姫との好中宮と中宮の座を争い敗れる。

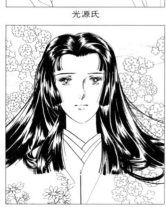
頭の中将

光源氏
桐壺帝の第二皇子。母は桐壺の更衣。才能、容姿、ともにすぐれ幼少より光り輝く君と称せられるが、母方の家柄が低いため臣下にくだって源氏姓を名のる。父帝の妃藤壺の宮を思慕し、道ならぬ恋のはてに不義の子冷泉帝をなしてしまう。妹思いの姉、大君の庇護のもと、匂の宮夫人となる。両親もなく落宮の後見で安定するが、薫の思慕をさけたため、大君生き写しの異母妹浮舟を引き合わす。

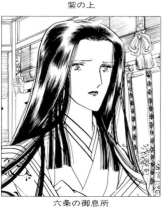
光源氏

花散里
桐壺帝の妃のひとりである麗景殿の女御の妹。穏やかで人柄のよさが源氏に好まれる。

藤壺の宮
桐壺帝の妃。帝に愛されるが源氏に恋慕される。不義の子冷泉帝を出産する。その罪の深さに苦しみ、皇子を帝位につけてのあと源氏に心乱されるが、若くして出家。源氏三十二歳の折、この世を去る。

蛍兵部卿の宮
源氏の弟宮。恋する玉鬘を蛍の灯かな光のなかに見て、ますます思いをつのらせるが、ひげ黒の大将に奪われてしまう。

紫の上
藤壺の宮の姪。源氏の妻。十歳まで祖母の尼君と山深い寺で暮らす。その後源氏の二条の邸に引き取られ、美しく聡明な女性に養育される。理想的な女性として源氏に愛され、源氏の栄華を支える。生涯にわたり正妻葵の上亡きあと妻になり、理想的な女性として源氏の栄華を支える。生涯にわたり須磨より帰還後栄華を極め、準太上天皇に昇り、皇女女三の宮の降嫁を得ると恋の遍歴を断ち切れず多くの女人の伴侶とし、深く慈しんだ。薫の後見で安定するが、零落の身は薫への対抗意識の情熱的で奔放な性格。薫への対抗意識があまり強引に奔放な性格。薫への対抗意識の中の君を強引に妻にし、浮舟をはさんで三角関係になる。

匂の宮
今上帝の三の宮。母は明石の中宮。薫とともに六条院の縁につながる貴公子として華やかに生きている。

八の宮
宇治に住む桐壺帝の第八皇子。妻にも先立たれ、出家同然の身で大君、中の君を育てる。仏道への探求が深く、その生き方に薫が魅かれる。

中の君
宇治の俗聖八の宮の二女。紅梅右大臣は二男。

ひげ黒の大将
貴族の優雅さを持ち合わせていない武骨者。玉鬘への恋情をかけて帝位につかせたあと源氏に心乱されるが、若くして出家。

夕霧
源氏と正妻葵の上の子。学問を愛し、まじめな性格で、雲居の雁との初恋を成就させる。親友柏木の死後、未亡人落葉の宮と結ぶ。

冷泉帝
桐壺帝第十皇子として帝位につくが、実は源氏と藤壺の宮の不義の子。出生の秘密を知り、宮の死を嘆き悲しむ源氏の様子から出生の秘密を知り、孝心から源氏を準太上天皇に立てる。

六条の御息所
前の春宮の未亡人。誇り高く、源氏の若い情熱を一人占めにできぬ嫉妬から、源氏が愛するあまたの女人に生き霊となにし、夕顔や葵の上を死にいたらしめ、死後もその霊は紫の上や女三の宮に祟りをなす。斎宮の姫、のちの秋好中宮の母。

六条の御息所

夕顔
源氏十七歳のとき、夕顔の花が縁で結ばれるが、物の怪にとりつかれて急死。一夜の花のようにはかなく散った姿は、源氏に美しい思い出をのこす。かつて頭の中将の恋人で、二人のあいだの姫が玉鬘。

大和源氏主要人物ガイド

あさきゆめみし主要人物ガイド

［葵の上］ 政界の第一人者左大臣の姫君。源氏の正妻。春宮妃にもとして育てられたため気位が高く、源氏とは不仲。四歳年上。車争いに敗れた六条の御息所の生き霊にとりつかれ、夕霧出産後命をおとす。

［明石の上］ 住吉の神の瑞夢を信じる父の意志により、須磨流浪中の源氏と結ばれる。生まれた姫を紫の上に託し、長い年月を日陰の身で送るが、姫の入内後はじめて母娘の対面がかなう。

［明石の中宮］ 明石の上と源氏のあいだになした源氏にとって唯一の娘。紫の上に養育され、春宮妃、中宮へと出世していく。その運命は、明石の入道が早くから予知していた。

［明石の入道］ 明石の上の父。子孫は帝と皇后の地位につくという、夢枕に立つ住吉の神の夢告を信じて、一人娘を源氏に嫁がせた。

［秋好中宮］ 前の春宮と六条の御息所の姫。十四歳で伊勢神宮に奉仕する斎宮。母を伴い伊勢に下る。京に戻ってのち母を亡くし源氏の養女となり、冷泉帝に入内。梅壺の女御を経て中宮につく。秋を好み、紫の上と風雅な春秋の争いをする。

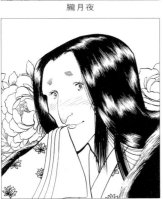

明石の上

［槿の君］ 源氏のいとこ。朱雀帝の御代に賀茂神社に奉仕する斎院になり、槿の斎院ともよばれる。知的で教養の高さを源氏に重んじられ、朝顔の花に槿の斎院の初恋が芽ばえる。

［浮舟］ 大君、中の君の異母妹。匂の宮の二人の愛の板ばさみに苦しみ宇治川に入水するが、横川の僧都に助けられ浮き世の一切を捨て出家する。

［右大臣］ 中流階級の慎み深い人妻。方違えの夜源氏に忍びよられるが、二度と近づけず、一枚の衣で女人の誇りの高さを源氏に教える。

［空蟬］ 中流階級の慎み深い人妻。方違えの夜源氏に忍びよられるが、二度と近づけず、一枚の衣で女人の誇りの高さを源氏に教える。

［近江の君］ 宇治に住む八の宮の長女。幼くして母に死なれ、俗念を断った父にひきずられ、姉妹愛が強く、妹中の君の結婚に心を砕き、薫との恋も暗い結末をむかえる。

［大君］ 宇治に住む八の宮の長女。幼くして母に死なれ、俗念を断った父にひきずられ、姉妹愛が強く、妹中の君の結婚に心を砕き、薫との恋も暗い結末をむかえる。

［大宮］ 桐壺帝の妹で、左大臣の妻。頭の中将と葵の上の母君で、葵の上死後夕霧のめんどうを見るとともに源氏の恋仲になる。

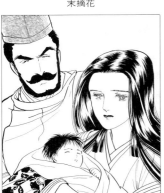

朧月夜

［落葉の宮］ 朱雀帝の第二皇女。結婚した柏木が、妹宮、女三の宮に心を移し生き写しの桐壺の更衣をこよなく愛し、更衣没後も藤壺と源氏の間の皇子を慈しみ、源氏に幼い春宮の後見を託して死去。のちに源氏が、このときの父帝を思い罪の子薫を抱く。

［桐壺帝］ 源氏の父帝。身分の低い桐壺の更衣をこよなく愛し、更衣没後も生き写しの藤壺の宮を妃にむかえる。藤壺と源氏の間の皇子を慈しみ、源氏に幼い春宮の後見を託して死去。のちに源氏が、このときの父帝を思い罪の子薫を抱く。

［朧月夜］ 時の権力者右大臣の姫。朱雀帝に寵愛されるが、それ以前に源氏と恋に落ち、入内後も逢瀬を重ねる。その密会が発覚して源氏は失脚、須磨へ身をおくことになる。

［女三の宮］ 朱雀帝の第三皇女。源氏のもとに十四歳で降嫁、正夫人となるが、あまりの幼さに源氏を悩ませる。愛されることも知らず、若き日の柏木との密通により罪の子薫を産み、栄華を極めた源氏の晩年を狂わす。柏木没後、祖父大宮のもとに十四歳で降嫁、正夫人となる一身に受けたため第一夫人の弘徽殿の女御の嫉妬にいたぶられ、源氏三歳のときに病死。

［雲居の雁］ 頭の中将の娘。夕霧ととに祖母大宮のもとで育ち、幼い二人の源氏と頭の中将が、老女の恋に悩まされる。結婚後、夕霧の恋に悩まされる。

［源の典侍］ 源氏を慕う老女。若き日の源氏と頭の中将が、老女の恋に悩まされる。

［紅梅右大臣］ 頭の中将の二男。長兄の柏木亡きあと一家を守り、二女を匂の宮に嫁がせようとするが叶わない。

［弘徽殿の女御］ 桐壺帝の妃。朱雀帝の生母として権勢をふるい、帝に愛されなかった恨みを、源氏を失脚することではらそうとする。

［薫］ 宇治十帖編の主人公。源氏の子として育つが、実は女三の宮と柏木の不義の子。出生の秘密により暗い影をひきずり、大君、浮舟との恋も暗い結末をむかえる。

［柏木］ 頭の中将の長男。落葉の宮と結婚するが、女三の宮に恋い焦がれ、罪の子薫をもうける。源氏の刺すような目に秘事露見を怯え、衰弱のあまり他界する。

末摘花

玉鬘とひげ黒の大将

明石の上を、原作では巻名のみである光源氏の死の暗示の場面に登場させてある。その演出の意味が今なら素直に納得できる。

源氏物語には、さまざまな解釈や描き方がある。その中でも『あさきゆめみし』は、とても原作に忠実に描かれていると思う。が、作者である大和和紀さんは、一人一人の生き方を是とした上で、ていねいで温かな筆で包みこむ。だからこそ、こちらも登場人物の心情を素直に受け入れ、思いをはせることができるのである。

千年の時を経ても尚、語り継がれる源氏物語――その魅力を知れば知るほど、この物語を書いた紫式部に興味がわいてくる。どのような女性であったのか。どのような視点で、この長い物語を描いたのか……。残念ながら、彼女に関する資料はあまりにも少ない。その本名すら定かではなく、生年月日も不明である。

残された日記によると、紫式部は父親に「男の子だったら良かったのに」と嘆かせたほどの学問好きの少女だった。それが禍いしたのか、結婚は二十代後半。当時としてはかなりの晩婚で、相手は父親ほど年の違う受領、藤原宣孝。彼とのあいだに女の子を一人産んだが、結婚後三年足らずで、夫は病のため亡くなってしまう。

華やかな恋の数々を書き残した紫式部にしては、現実での恋の体験はあまりにも乏しい。しかし、それだからこそ、源氏物語は生まれたのかもしれない。夫亡き後、彼女は自分自身が満たされなかった男性への憧れや理想を、光源氏という容貌も地位もすべてをそなえた主人公に託すかのように、筆をとった。

玄宗皇帝と楊貴妃に例えられるような両親の悲恋の申し子、光源氏の誕生から始まる物語第一部は、彼の華やかな数々の恋と挫折を経て、「天皇にはならないが臣下にもならない」という予言が、実現されるまでが描かれる。

この第一部は宮廷の内外で大きな評判を得たのだった。この評判は、時の権力者藤原道長の耳にも入り、彼は紫式部を中宮となった娘彰子の家庭教師役に抜擢する。紫式部は宮中に勤めることになった。このことが、それまでは空想の世界でしかなかった男たちの生活ぶりなどを見聞することにつながり、『雨夜の品定め』

にみられる男たちの女性談義や、それに続く空蟬、夕顔などの話は、宮中に出仕した後で、第一部に挿入された。

そして紫式部の身辺には、思いもよらぬ出来事が待ち受けていた。藤原道長からの求愛である。初めは拒否していた彼女も、さかんに送られてくる文に、ついに心を動かされ、密かな関係を持つ。だが、所詮は道長の気まぐれの恋。長くは続かなかった。

夫を失い、さらにまた道長につき放された紫式部は、激しい苦痛と悲傷に身悶える。彼女はその心の地獄からはいあがろうとするかのように、「自分は学問に生きる人間なのだ」と、くり返し日記に書き綴る。この体験は、当然のように物語にも変化を与えた。

第一部で公私共に栄華を極めた光源氏は、晩年を生きるに従い迷妄を深め、光源氏に関わる女性たちもまた、自分の内なる暗い闇を見つめざるをえなくなる。華やかな恋は、どれも崩壊へと向かってゆく。まさに光と影。第一部が光輝く世界なら、光源氏の晩年から死までを描いた第二部は、一転して暗い霧に覆われる。

自ら辛い恋の体験を経た紫式部の筆は、第二部では一部にも増して物語の本質に迫ってゆく。理性など何の役にも立たない恋という感情のまか不思議、男と女の絶望的な隔たり、人間であることの悲しみ、弱さ、尊さが、しんしんと降り積もる雪のように、読む者の心に沁み入ってくる。

『あさきゆめみし』でも、この第二部に入ってからの描写には、さらに迫力が増すと感じるのは私だけだろうか。光源氏の、紫の上の、すべての登場人物の表情の中に、私はそれぞれの人物の持つ誠実さと人生に対する真剣ささえ愛しく思われて、気がつけば、すっかり源氏物語のとりこになっていた。

紫式部の書いた原文を、読み終えるだけでも四苦八苦の私であるが、『あさきゆめみし』は、難解な原作を読みこなし、飲みこみ、さらにかみくだいて描かれていることがよくわかる。十数年の歳月が費やされたのも当然のことだと思う。そしてその分、味わい深い。『あさきゆめみし』は源氏物語を知るのみばかりでなく、恋の本質や女性の生き方について考える上でも、素晴らしいと思う。

涙と微笑の"あさきゆめみし"
倉橋燿子

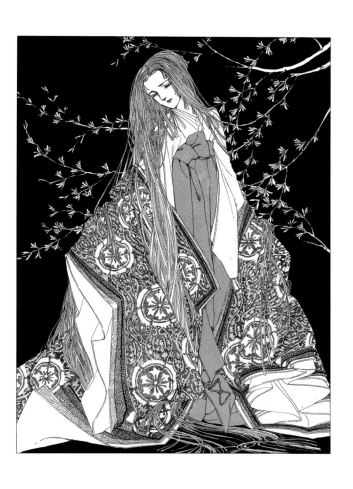

十五年もの歳月にわたって続いた『あさきゆめみし』が、ついに全巻完結した。熱烈な読者の一人として感無量の気がする。

思えば、何度も挑んでは挫折していた源氏物語の世界に、改めて私を引き込み、さまざまな作家の方が書かれた現代語訳や評論、各種資料までを読みあさるほど源氏物語に強い興味を抱くことになったのは、この『あさきゆめみし』との出逢いがきっかけだった。

それまでの私は、どうしても主人公である光源氏に感情移入することができず、彼が恋の相手を変えるたびに、うんざりとして物語を投げ出してしまっていたのだった。"女々しい""優柔不断""マゾコンプレイボーイ"など、私の光源氏のイメージは最悪だった。

ところが、『あさきゆめみし』に登場した光源氏のなやましいまでの美しいこと。それまで絵巻物などで目にしていた、ひな人形のような姿とうって変わり、原作で光るように美しいと表現された光源氏の魅力のほどが、強いインパクトを持って迫ってきたのだ。

さらには、光源氏の心のひだに分け入った細やかな心理描写に、彼の真面目さや情の深さ、そしてそれ故に愛した女性の誰をも切り捨てられずに、自ら苦悩を抱えこむ宿業。また、そのドラマチックな生い立ちに始まる藤壺に対する報われぬ恋心などが、やさしい眼差しで描かれているからこそ、魅了されもし、また同時に男性そのものの本質についても、改めて思いをはせることができたのだ。

女性たちについても同じである。例えば、紫の上。彼女は理想の女性の如く語られているものの、私にはむしろ自我の強さ、したたかさのみが感じられ、どこが理想であるのかわからなかった。私としては、六条の御息所や葵の上の屈折した、それ故に切ない愛、朧月夜の奔放さと潔さのほうが、ずっと魅力的に思われた。

しかし、『あさきゆめみし』では、紫の上が光源氏の最愛の人となり得た理由――女性としての可愛らしさ、芯の強さ、懐の深さなどが存分に描かれ、知らず魅き込まれてゆく。ときには思わず涙してしまったほどである。明石の上の存在感にも初めて気づかされた。

紫の上と明石の上――この二人の女性こそ、光源氏が藤壺に求めてやまなかった遠い母なるものへの憧れを満たした掛けがえのない存在だったということに思い当たったのだ。『あさきゆめみし』では、

がっていた道長に見出され、後宮女房の一員となりました。多くの女性が夢見る宮廷生活ですが、そこには確かに他には見られない洗練された雅びがあり、風俗や儀式もこの上なく華やかな栄えを見せていました。しかし、その美しい世界に生きている人間はどうだったは、自分はまったく無縁な余計者だと、何かにつけて思い知らされました。二、三の例外を除いて、互いに警戒し、相手を出し抜こうと虎視たんたんという人たちばかりでした。彼女は辛い思いを重ねましたが、同時に自分が今までいかに人生の表面しか知らなかったかを痛感したようです。そして、自分の出身階級が、宮廷の中でどんなに卑賤なものとして、ほとんど人間扱いもしてもらえない身分だったのかも、骨身にしみて覚ったようです。そういう身分の女だって幸せに生きたってよいではないか、なぜそれが許されないのか。こういう思いが、紫式部に、自作の源氏物語の書き直しを決意させました。

空蝉や夕顔、そして末摘花のように悲しい運命にさらされた女性たちの物語です。宮廷での雑音の多い生活の中で、これが彼女の生き甲斐となりました。これが完成した時、彼女は、ようやく何とか自信のもてる作品ができたと、日記の中に書いています。

その時までに、すっかり源氏物語ファンになっていた中宮彰子は、その頃出産のために里邸に滞在中でした。見事に皇子を産んで慶祝の気分に包まれて宮廷に戻ることになった中宮は、帝へのお土産に新しく完成した源氏物語を献上しようと思い立ちました。献上用の豪華本が、紫式部を中心に道長の援助もあって大車輪で作られる様子が、紫式部日記の中に詳しく記されています。

帝はこれをお読みになって、「この作者はきっと歴史に通じているのだろう。非常に学力のある人のようだ」と感想を洩らされたといいます。いかにも中国の学問だけで教養を身につけた当時の男性らしい感想ですが、そういう男性側からの別の観点をもってしても、十分に批判に堪える作品が、とうとう女の手で生み出されたのです。

この時に出来上がった源氏物語は、めでたさの限りを尽くした藤裏葉巻までだったと考えられます。一〇〇八年のことでした。

こうして書かれた最初の源氏物語は、光源氏の栄華の物語です。須磨や明石に流寓する落ち込みもありますが、それも次のステップへのバネとなって、光源氏はひたすらな上昇機運に乗り、遂に準太上天皇という地位にまで登りつめますが、その間常に女性たちへの優しい行き届いた心遣いを示します。

そして、女性たちはそれぞれ個性的な性格と境遇に応じて、感情の照り陰りを細やかに示しながらけなげに生きてゆきます。

こうして、女の立場に立って、女のために、女の手で書かれた物語は、旧い物語にあきたりなかった女性読者から大歓迎を受けました。紫式部は一躍女流第一の有名人になりました。多くの同性の嫉妬も買ったようですが、ちょうど定子皇后の後宮文華に対抗できるような魅力のある後宮サロンを、愛娘の彰子中宮のもとに創設した

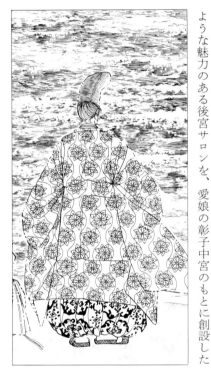

紫式部のように自意識の強い女性にとって、結婚を意識すればするほど、異性に対する態度はフランクになれず、不必要に構えてしまうことになりがちです。長い独身時代、彼女は幾度も考えすぎて動きのとれない自分の性格を呪ったことでしょう。紫は軽々とそうした常識の枠を越えて無邪気に源氏を慕います。

のままの育ち方、そして全く何も知らないで源氏に引き取られ、昼は彼の膝に乗り、夜は同じベッドで一緒に寝るという生活に入ります。御簾や几帳で隔てられた狭い女ばかりの空間に、日常閉じ込められていた当時の女性にとって、こんなに自然のままに無警戒に異性と接触することはありえないことでした。

〇九九　あさきゆめみし絵巻

源氏物語のふしぎ

は夢中で読みふけりました。世の中を知らない女性たちは、ほとんど現実との区別を失うほどの熱中ぶりだったようです。

この十世紀後半というのは、世に言う摂関政治の時代です。摂政や関白になって政治を支配するためには、自分の娘を天皇や東宮のお妃にして、次代の天皇を生んでもらうことが絶対必要でした。政権の帰趨が一家を代表する女性の魅力にかかっていたのです。当然激しい女性教育の競争になります。このころの貴族文化が著しく女性原理に傾いているように見えるのはそのためです。

そうはいうものの、生活の実態は、結婚制度をはじめ、女性にとって非常に厳しく不利なものが多々ありました。急激に女性の知的開明が進んだことは、彼女たちに、女というものの在り方、運命の不条理さを考えさせずにはおきませんでした。当然、男性のご都合主義的な物語に対しても、その中に自分の物語について書いていますが、その中に自分の物語について書いています。

彼女は二十代も後半になって結婚します。当時としてはかなり晩婚だったといってよいでしょう。しかもその相手は、彼女の父の友人で、彼女と同年輩の息子のいる男でした。当時の女性は、結婚だけを夢みて育てられるのが常でしたから、多感な式部は物心ついてからさまざまな夢を育んできたに違いありません。その夢と現実との落差はどれほどだったことでしょうか。

ただ幸いなことに、この夫は派手好きで快活な性格だったこともあって、新婚生活はそれなりに楽しかったらしく、その頃の彼女の歌にはつつましい幸福感があふれています。しかし好事魔多しとか、新婚二年あまりで、京に悪質な疫病が流行しはじめると、流行に敏感なこの男は真っ先に感染して死んでしまいました。

夫の通って来なくなった邸に、一人の娘と残された未亡人にとって、空しい時の流れは耐えがたいものだったようです。彼女は日記の中に書いています。花の色も鳥の声も、季節季節の風物も、ただひたすらに単色の時の移りとしか感じられなかったと。そういう彼

女を慰めてくれたものは、ただ一つ、物語だったというのです。ただこの場合、紫式部はもう単純な読者ではありませんでした。彼女がこれまで歩んできた悲しく辛い人生が、旧来の物語を拒否してしまったのです。彼女の周囲にも物語好きの友人はいました。社交的には万事ひっこみ思案の彼女でしたが、物語に関してだと別人のように積極的になれるのでした。そうした友人たちと物語についての感想や情報の交換をし、貸し借りもしたでしょうが、それより熱心だったのは、古い物語の気に入らない所を書き直したり、自分や友人の体験を生かして改作したりといった作業でした。

そういう習作経験を重ねる間から、源氏物語の最初の部分が形を現してきました。この世の生活ではついに恵まれなかった夢の実現を物語に託したのです。

その物語は、ですから女性にとって理想的な男性の物語でなければなりませんでした。源氏物語は、女性の運命や生き方をさまざまに確かめた物語なのですが、その中心に居るのはどうしても光源氏でなくてはならなかったのです。政治的権勢や利益の追求などに振り向きもしないで、ひたすら女性を愛し、美しいものに共感を惜しまず、悲しい弱者に手厚い、女が絶望した現実の男たちを裏返しにしたような理想像です。その夢に現実性を与えるために工夫をこらされたのが、桐壺巻でした。

でも彼女が誰よりも一番思いを籠めたのは紫の上だったにちがいありません。紫はまだ十歳ぐらいの、世の中の風に染まらない純白の生地のままで源氏に引き取られます。この紫の登場場面を思い出してみませんか。髪をなびかせて走って来て、雀の子を犬君が逃がしたと言って泣いています。次には、源氏が祖母の尼君を訪問している所にやって来て、「源氏の君がおいでになったそうよ、お祖母さまはどうして窺いて見ないの。あのお姿を見ると病気も軽くなるようだとおっしゃっていたのに」と大きな声でいい、大人たちをはらはらさせます。

ほんとうに無邪気な可愛い女の子なのですが、当時の貴族の家庭では、とんでもない無作法なのです。全く躾をされていない、自然

源氏物語のふしぎ

野口元大（上智大学名誉教授）

源氏物語を読み終わって、あなたはどう思いましたか。何を感じましたか。たぶん答えはいろいろでしょう。読者であるあなた方一人一人の源氏物語があるのです。細かい微妙な点になると、あなたのイメージと私のイメージは違っているはずです。大和さんの源氏物語理解は、学問的にも非常に正確だと思いますが、それでも『あさきゆめみし』は、やっぱり大和さんの源氏物語であって、ほかの誰のものでもありません。

源氏物語を読んでいるとき、私たちの心のひだにぴったりと寄りそってくる優しさを感じたことはなかったでしょうか。心の奥のずっと底のほうに、今まで気がつかなかった複雑な翳があるのを照らし出されてはっとしたことはなかったでしょうか。千年後の読者である私たちの心の秘密を、源氏物語はどうしてこんなにも的確に指し示すことができたのでしょうか。源氏物語の第一のふしぎです。

源氏物語が書かれたのは、十一世紀のごく初めです。女性の手になる最初の物語だったと考えられています。日本の女性たちが自分たちの文字（つまり仮名）を手に入れて、かなり自由に読んだり書いたりすることができるようになったのは、たぶん十世紀の半ばごろだったでしょう。伊勢物語や大和物語がそのころ現在の形になりました。

伊勢や大和の一段一段のような短小なものは別として、一つの新しい世界を描き出す散文の長い物語を書くためには、それなりの技能や考える力が必要です。十世紀という時代には、それを具えていたのは男性の知識人だけでした。したがって、物語の作者は男、読者は女という性差別的役割分担がありました。男性知識人としては一種のアルバイト感覚でしていたようです。

大きな森の下草よりも、浜の真砂よりも沢山あったといわれる物語ですが、傑作といえるほどの作品は本当に稀でした。男性知識人は女子供のためにというので調子を落として書きます。既成の道徳観に忠実に、教訓性にたっぷり感傷性を振りかけたような物語です。まともな男にとっては気恥ずかしい代物でした。

しかし女性にとってはかけがえのないものでしたから、彼女たち

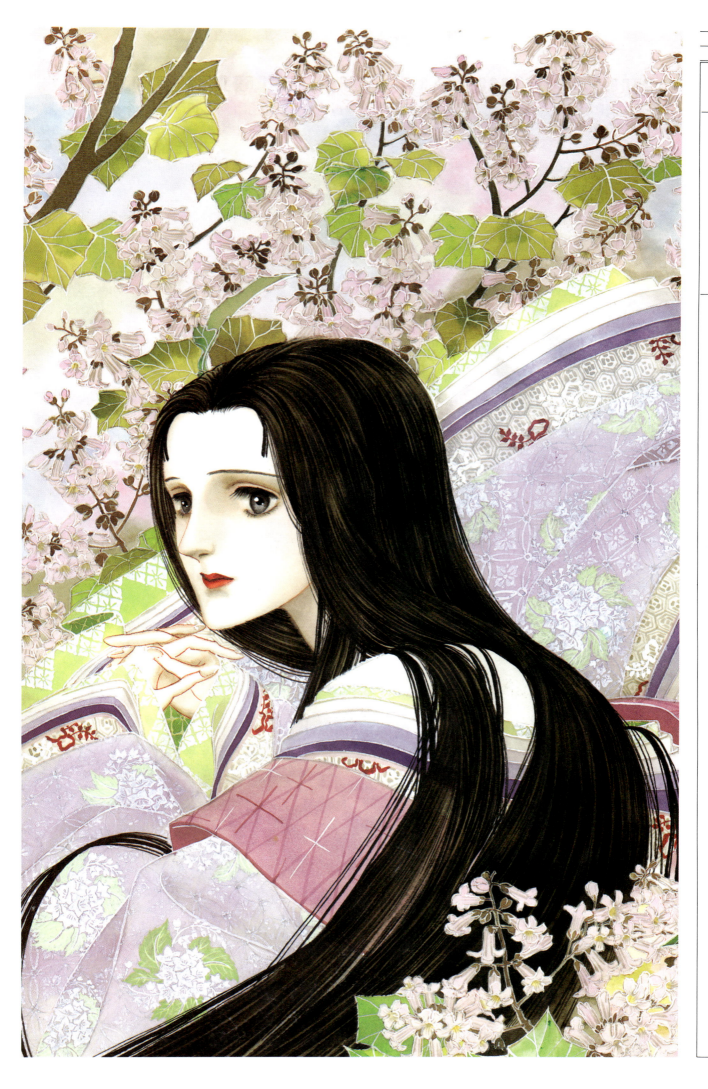

〇九六 The Tale of Genji

光源氏の母、桐壺の更衣。源氏三歳のとき病に臥し、はかなく世を去る。

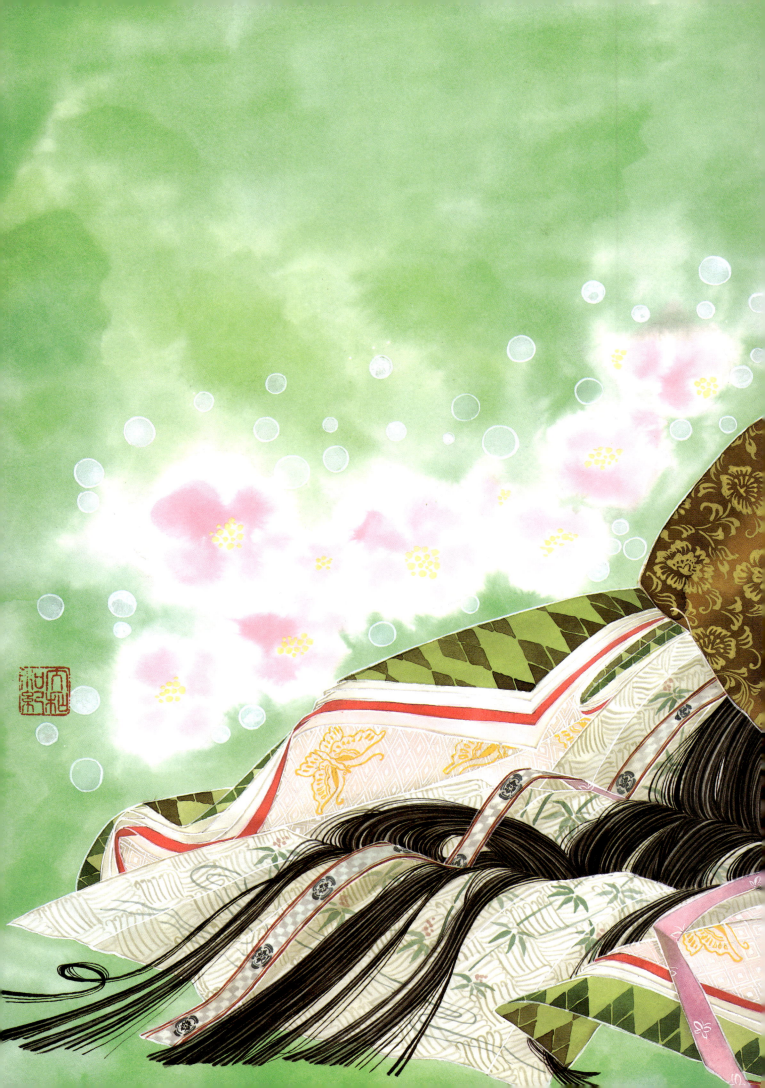

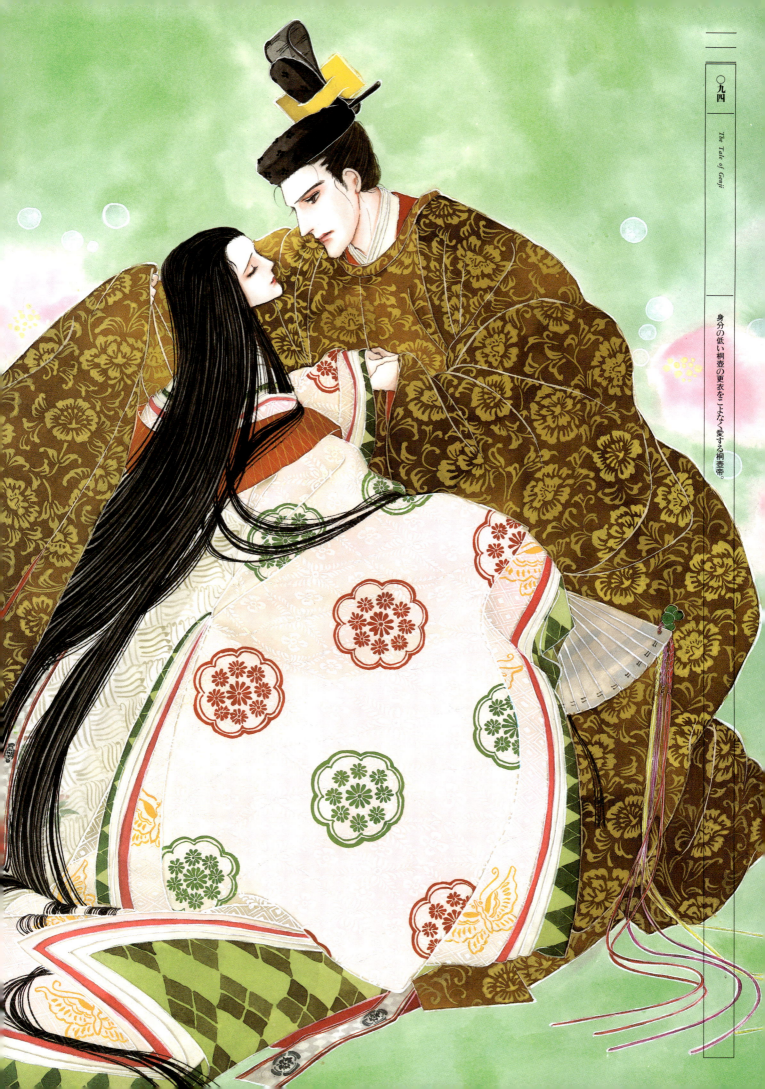

〇九四

The Tale of Genji

身分の低い桐壺の更衣をこよなく愛する桐壺帝。

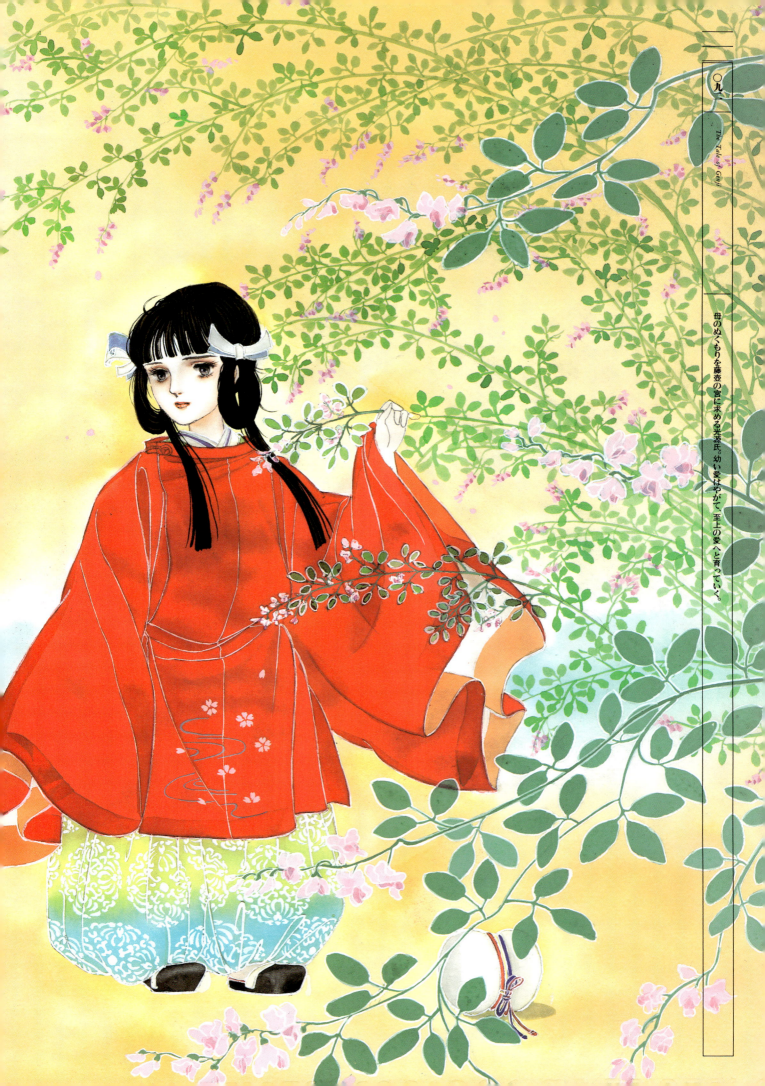

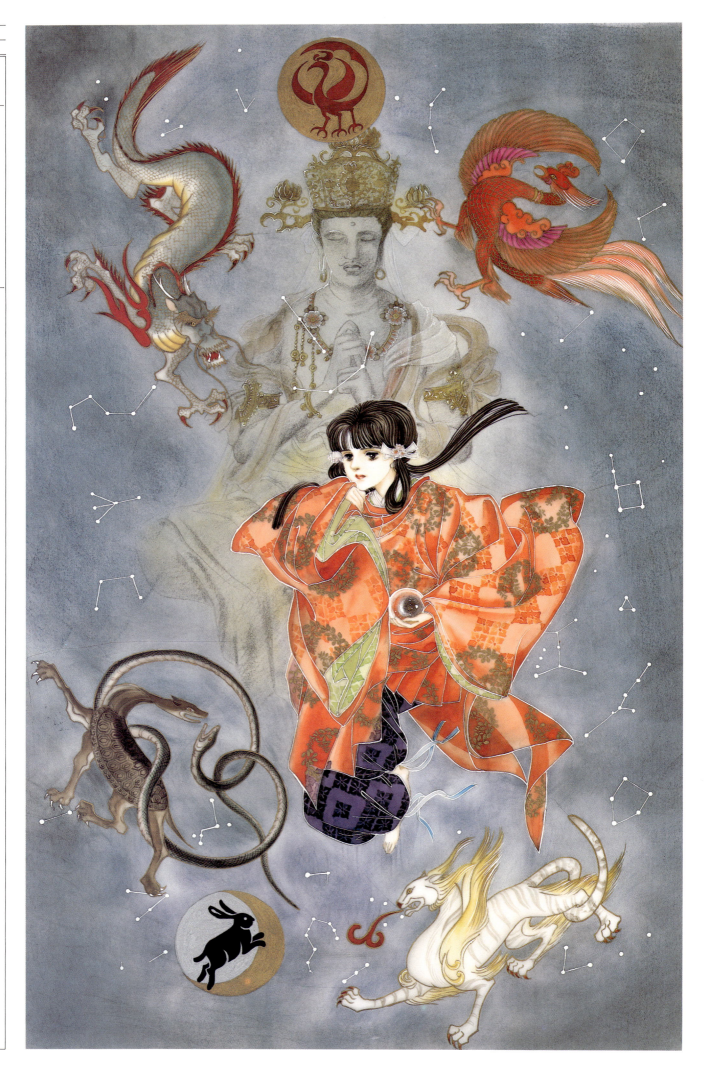

三歳で母を亡くした光源氏は、帝の愛に育まれ、光るように美しく成長していく。

光源氏は、帝の寵愛した桐壺の更衣から生まれた。三歳で母を亡くしたが、帝の愛に育まれ、光るように美しいといわれた容貌と共に、学問、武芸などの才能にも恵まれ、まぶしいほどに成長している。あるとき外国から来た人相見に見せたところ、「天皇の位にはつかないが、臣下にもならない」という不思議な予言をする。帝は、光源氏の母の身分が低いこともあり、彼を臣下に降ろし源氏の姓を与えた。そのほうが伸びやかに生きられようという帝の親心だった。

だが母の顔さえ知らぬ彼は、いつも心に埋めつくせぬ空洞を感じている。父にもめったに会えぬ淋しさもあり、一人思いに沈む日も多かった。折しも、亡き母に生き写しだという若い女御が、父帝の妃として入内した。藤壺の宮(十四歳)である。ときに光源氏は九歳だった。藤壺は母のように姉のように、光源氏をやさしく受け入れる。

光源氏もまた、物心ついて初めて満たされた思いを味わった。庭に咲いた花を共に愛で、夜はいつまでも語りあい、しだいに二人はたがいになくてはならぬ存在となってゆく。藤壺を母のように慕えば慕うほど、母でないことがより認識されてゆく。藤壺は光源氏にとって憧れであり理想であり、女性としてのすべてであった。

十二歳で元服する前夜のこと。これからはもう気安く会うこともできなくなることに耐え切れず、光源氏は藤壺の寝所の前で夜を明かそうとする。せめて最後の夜を藤壺の近くで過ごしたいという切なる願いだった。藤壺が声をかけると、光源氏の抑えていた思いがあふれ出し「離れたくない」と涙ながらに訴える。このとき初めて光源氏は思い知る。藤壺への思慕の意味、許されぬ思いを……。

光源氏の幸福の時は去り、このときから光源氏の生涯を貫く魂の彷徨の始まりとなる。恋から恋に、永遠なる愛を求めて孤独な魂はさまよい歩く……。

星の章 　　幼い日

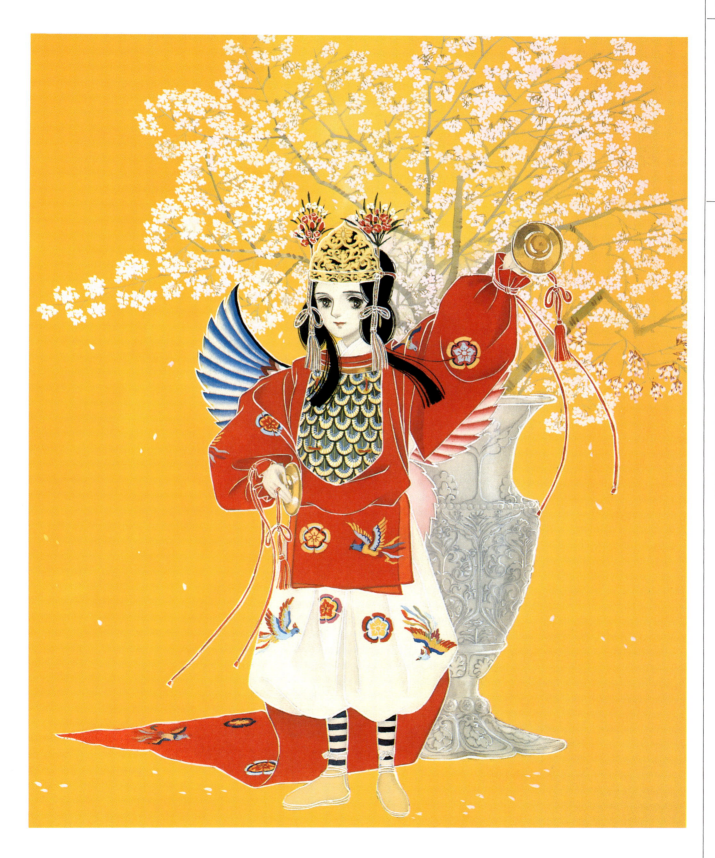

〇八八

六条院の春の御殿の船遊びの折、紫の上の使者として、秋好中宮に花を贈る女の童。

槿（あさがお）

見しをりの露わすられぬ朝顔の 花のさかりは過ぎやしぬらん

悲しみや苦悩に彩（いろど）られた男と女の恋の戦（いくさ）。それを重々知りながら
も、気がつけば人は恋に落ちている。けれども槿（あさがお）は、その戦（いくさ）に足を
踏み入れまいと誓う。いとこである光源氏（ひかるげんじ）からの求愛も、槿は頑（かたく）な
に拒む。文などを交しあい、ときには静かに語りあう、男と女の範（のり）
をこえたプラトニックな関係でいること——それが槿の愛の形。

槿は見てきた。数人の妻を持つ父への母の悲しみや怒りを。身近
な女たちの嫉妬（しっと）の地獄と苦い涙を。女とはなんと哀しい運命（さだめ）なのか。
理性に生きる槿は、ひとつだけ知り得なかった。たとえ苦しくと
も、悲惨な恋の戦（いくさ）であろうとも、そのなかに、得もいわれぬ喜びの
一瞬がわきあがることを——。

　　見しをりの露わすられぬ朝顔の
　　　花のさかりは過ぎやしぬらん

昔お見かけしたことがいっこうに忘れられません。
美しい花の盛りはもうすぎたことでしょうか。

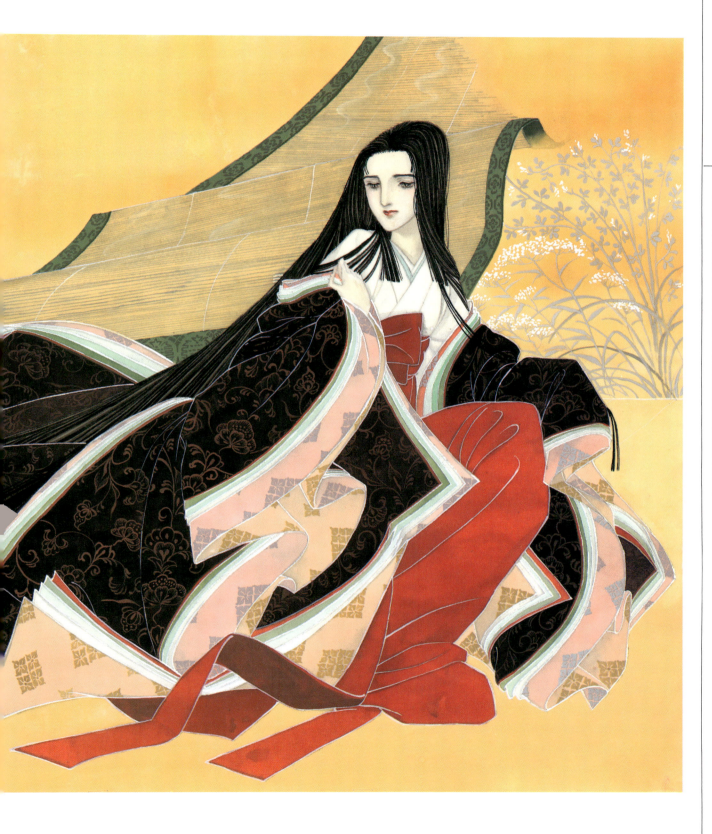

よそながら見る人、槿の君。女人として生きるよりも、学問の道を選んだ源氏の年上のいとこ。

○八五

The Tale of Genji

故常陸(ひたち)の宮(みや)の姫君は、たぐいまれなる醜い女人。だが心根の無垢さ純真さで光源氏との縁をつないでいく。

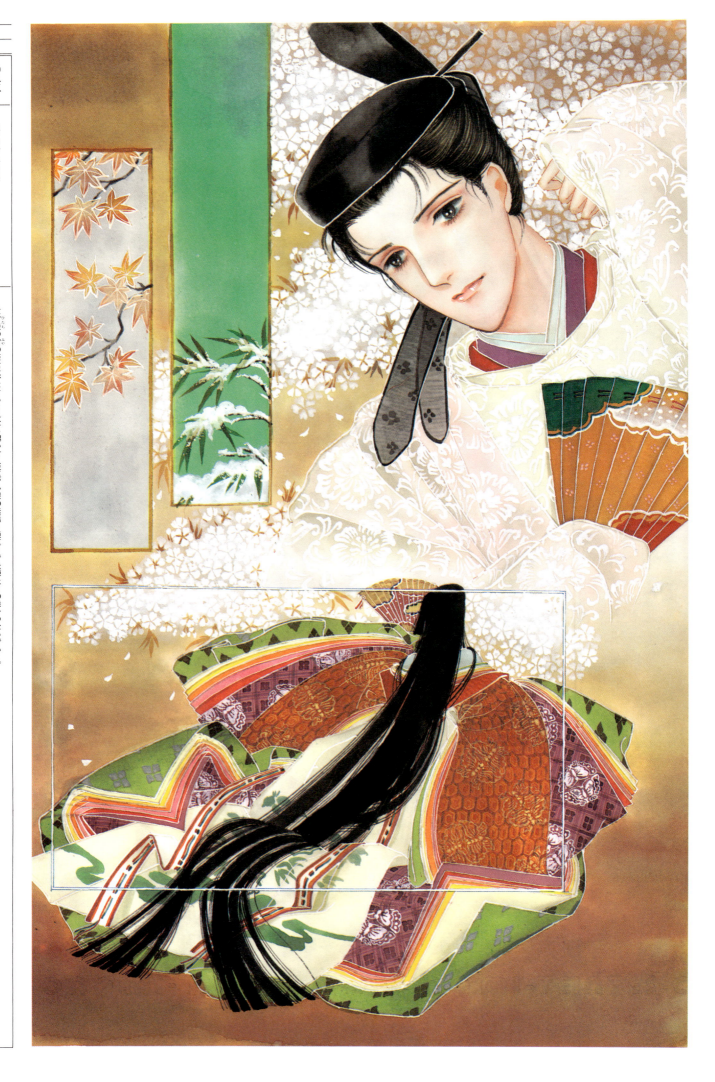

なつかしき色ともなしになににこの末摘花を袖にふれけん

末摘花

長くたれさがった先の赤い鼻。丸味のないぎすぎすとした細い身体。宮家の娘でありながら、女としての風情もなく、歌のたしなみも頼りない。光源氏はがっかりしてしまった。

そうとは気づかぬ彼女は、自分が光源氏に末摘花と呼ばれたことを、このうえなく美しい名だと思い、無邪気に喜ぶ。末摘花とは紅花、赤い花(鼻)の意味とも知らず……。光源氏の訪れが途絶えても、彼女は彼の心を露ほども疑わず、ただ無心に待ち続ける。

末摘花は光源氏との一夜の関係を、愛されたと信じて、それを誇りにも支えにも思って過ごすのだ。そのあまりの無垢さ、一途さがいじらしくもかわいくもあり、光源氏も微笑まずにはいられない。たぐいまれなる世間知らずの姫。ましてや、あの器量……。人並みの容貌ならまだしも自分でなくて誰が相手にするだろうか、と、光源氏は思う。

宮家とはいえ、今では落ちぶれ、侍女も去り、荒れ果てた邸で暮らす末摘花を光源氏はあわれにも思い、親身になって生涯、彼女の生活の面倒を見ることにしたのだった。

なつかしき色ともなしになににこの
末摘花を袖にふれけん

好きな人というわけでもないのに、
どうして赤い花(鼻)の女性と契ってしまったのだろう。

○八三

The Tale of Genji

おだやかな愛で、光源氏の心をやわらげる花散里。素朴に控えめに生きる女君。

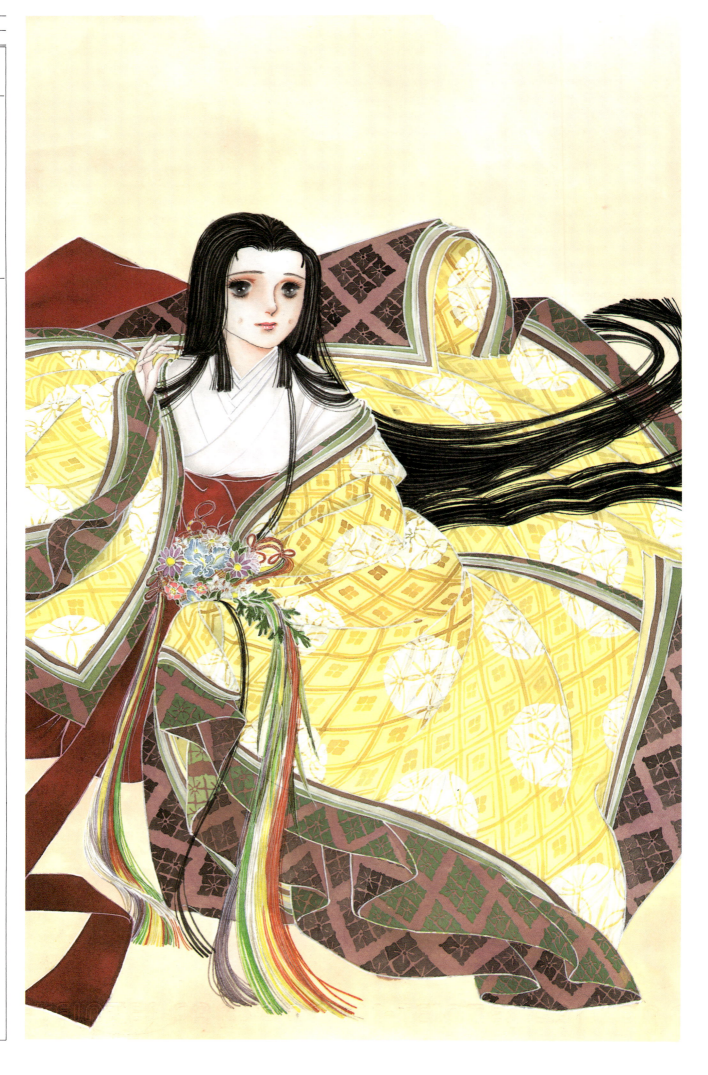

人目なく荒れたる宿は橘の　花こそ軒のつまとなりけれ

花散里

常に色のかわらぬ常緑樹、橘の木を愛する花散里は、その木のように、常にかわらぬ心で光源氏を迎え入れる。とりわけ美しいわけでもなく、個性的でもないが、光源氏が心をくすませた時、ふと思いだし訪ねてゆく人なのだ。

美しい衣装をまとうと、かえって気遅れするという彼女は、質素な布に、自ら染めを施した衣装を着ている。光源氏と話すことができたことを、夢のような幸せと感じ、気まぐれな光源氏の訪れにも、そのたびに溢れる喜びで迎え入れる。

気取りも見栄もなく、おっとりとした誠実そのものの花散里の人柄に、光源氏は心なごむ。そして知らず、自分のくすんだ心を打ち明けてしまうのだ。須磨へと発つ折にも、光源氏は出発前の忙しい時間をぬって彼女に別れを告げにゆく。

「わたくしのようなものにまで……」と花散里はつつましく答える。そういう女性だからこそ、光源氏はわざわざ訪ねていったのだ。花散里が彼に、長男夕霧の母親代わりを託されることになるのも、光源氏の彼女に対する信頼の厚さによるものだった。

人目なく荒れたる宿は橘の
　花こそ軒のつまとなりけれ

荒れはてたこの邸は、昔を思い出させる橘の花が軒端に咲いて、あなたをお迎えするよすがとなりました。

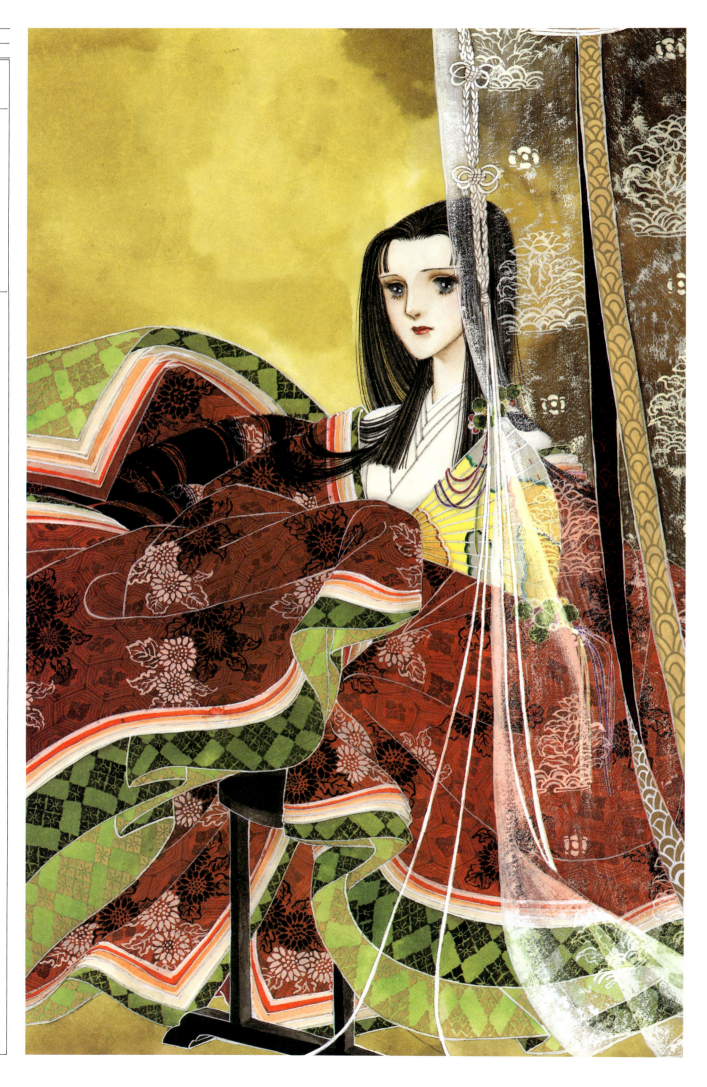

素直になれぬ幼さから、光源氏とのへだたりを深めていく葵の上。源氏元服時からの正妻。

限りあれば薄墨衣浅けれど 涙ぞ袖をふちとなしける

葵の上

　気位の高さゆえに、素直に甘えることのできぬ葵の上の不幸。ましてや親の勧めるままに夫婦とされたとき、夫となる光源氏は、自分より四歳も年下の元服したばかりの十二歳。まだ少年の光源氏に葵の上の気高き心の裏側の淋しさに気づくほどの余裕など、あろうはずもない。光源氏の心は、引き離されたばかりの藤壺に似た人を強く求めてもいた。二人の心が通じあえるはずもなかった。
　逢うほどに冷たく離れてゆく幼い夫婦は、それが何故なのかわからない。光源氏は自分の身分を妻が不満に思っているものと思い、葵の上は夫の心は自分には向けられていないと感じている。すれ違ったままの心が寄り添うきっかけとなったのは、葵の上の出産のとき。苦しみ怯える素顔の妻を、光源氏は愛しく思う。葵の上もまた必死に励ます光源氏のやさしさに触れ、初めて心を開く。開きあってみれば、飾りのない互いの裸の心があるばかりだ。幼いままに無理矢理夫婦とされた二人には、やはりこれだけの時が必要だったのかもしれない。葵の上が六条の御息所の生き霊に命を奪われたのは、彼女が初めて愛を知った矢先のことだった。

　　限りあれば薄墨衣浅けれど
　　　涙ぞ袖をふちとなしける

悲しみは喪服の色よりも濃く深く、涙ばかりがあふれます。

○七九

The Tale of Genji

恋を求めることは、哀しみを背負うだけと知っていた空蟬。光源氏十七歳、夏の宵に出逢う。

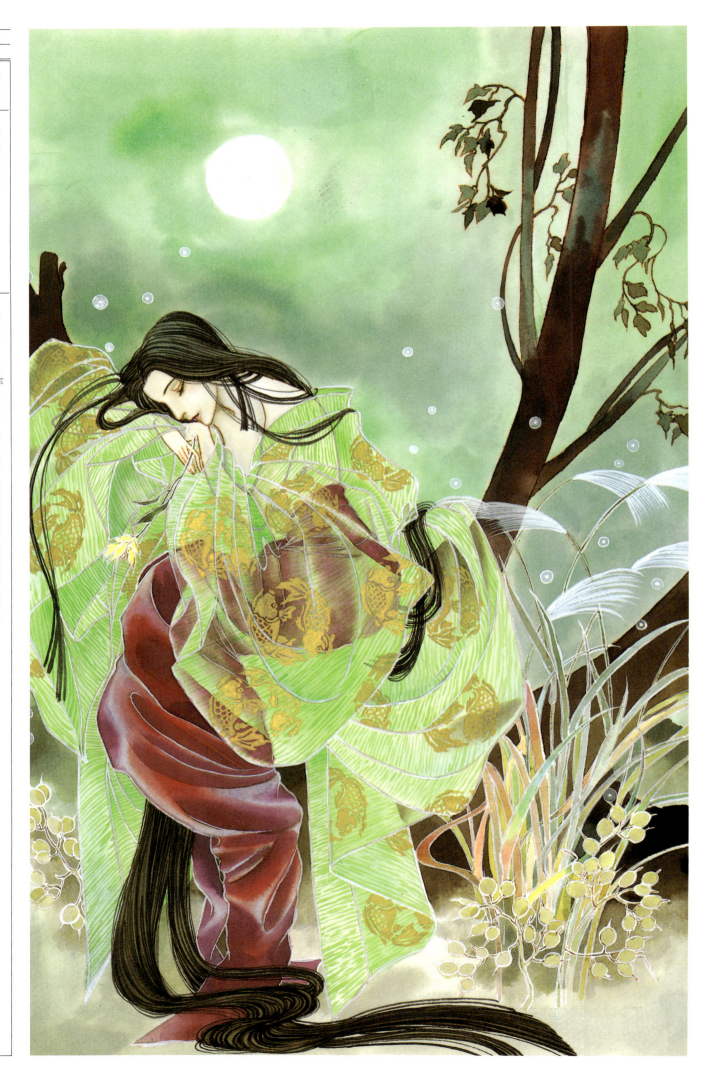

うつせみの身をかへてける木のもとになほ人がらのなつかしきかな

空蟬

突然、嵐のように訪れた恋。しかも相手は世に名だたる光源氏なのだ。空蟬の心は激しく揺れる。人妻とはいえ、夫は心ならずも後妻となった身分の低い武骨な男。愛してなどいるはずもない。

激しく拒み、罪の意識におののきながらも、空蟬は生まれて初めて味わう息もつまるほどの甘美な、光源氏との一夜を過ごしてしまう。恋というものの胸のときめきも、この時初めて知った。

けれども、夫のある我が身では、この先どうなるものでもない恋。それならば、ただ一夜の恋を大切に胸に秘めておきたい。ただ一夜に燃えつきた恋だからこそ美しいのだ。恋は求めるほどに色あせる。

しかし、光源氏のほうは忘れられない。何度か文を出し、再度の逢瀬を申し込む。が、空蟬からの返事は一度もない。無視することで、自分の揺れる思いを抑え込むのだ。ついに耐え切れなくなった光源氏は、空蟬のもとへ忍んでゆく。けれども、そこに残されていたのは、彼女が着ていた薄衣。まるで蟬が殻を脱け出したように。

衣にはまだ残り香が漂っていた。それは空蟬の恋の残り香。それは苦しくも忘れられない光源氏のとげられなかった恋の香り……。

うつせみの身をかへてける木のもとに
　　なほ人がらのなつかしきかな

まるで蟬が殻を脱け出たような残された衣に、
今でもあなたをなつかしく思います。

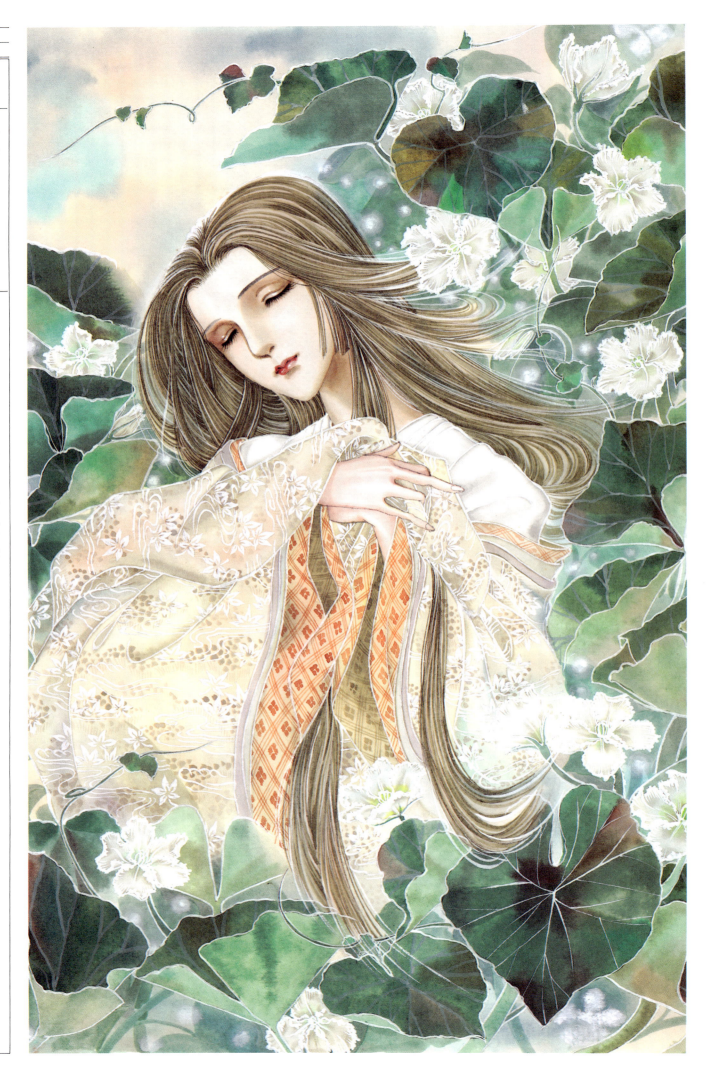

○七七

光源氏の乳母の隣家にかくれ住む夕顔。妖精のようにはかなく、短い生涯を終える。

心あてにそれかとぞ見る白露の 光そへたる夕顔の花

夕顔

庶民の住む界隈で、ふと目を止めた夕顔の花。その花を手折ったことがきっかけで出逢った女、夕顔。頭の中将との辛い恋の体験を胸に秘めながら、名も告げず、ひっそりと光源氏に愛される幸せをかみしめる。たおやかで、はかなげで、一人で生きてゆくにはあまりに頼りなくも見えながら、光源氏に何を求めるわけでなく、ただそばにいられるだけでいいという。

自ら苦しい恋を葬り去った夕顔は、すでに恋のはかなさを知りぬいているかのようだ。だからこそ、ともにある時間をいつくしむことができる。大切なのは、愛の証の約束や贈りものなどではない。愛しい二人の時間を積み重ねてゆくことだけ……。

そんな夕顔の愛に、自尊心の強い上流の貴婦人たちとの恋に疲れていた光源氏は、今まで誰にも与えられなかった安らぎを覚え、夕顔こそが自分の救いの神のようにも思えてくる。やっとめぐり逢えたと思った。心から愛せる人に……。

けれども夕顔は、物の怪にとりつかれ、あっけなく命を落としてしまう。光源氏の心に美しい思い出だけを残して……。

　　心あてにそれかとぞ見る白露の
　　　　光そへたる夕顔の花

　噂に高い光る君のようなお方、
　あなたに手折られて幸せな夕顔の花ですこと。

水の章

待つ女(ひと)

○七四

The Tale of Genji

その人を得られぬ胸の空洞を埋めようと、多くの女人を求めて忍び歩く青年光源氏。今宵はどなたのもとへ——。

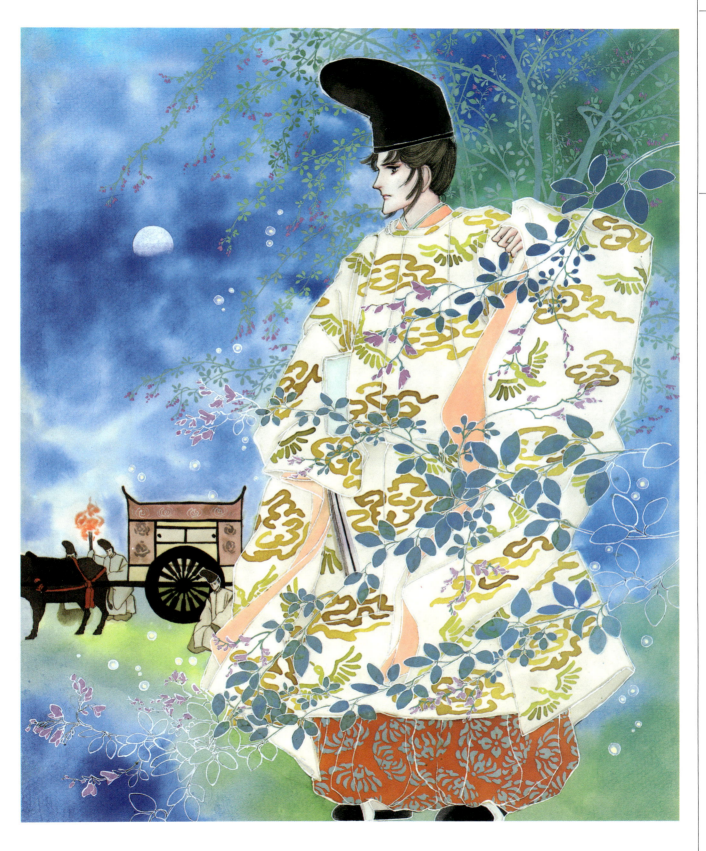

○七三

夜風に橘の香りが漂う花の宿は、心やさしい花散里のお住まい。

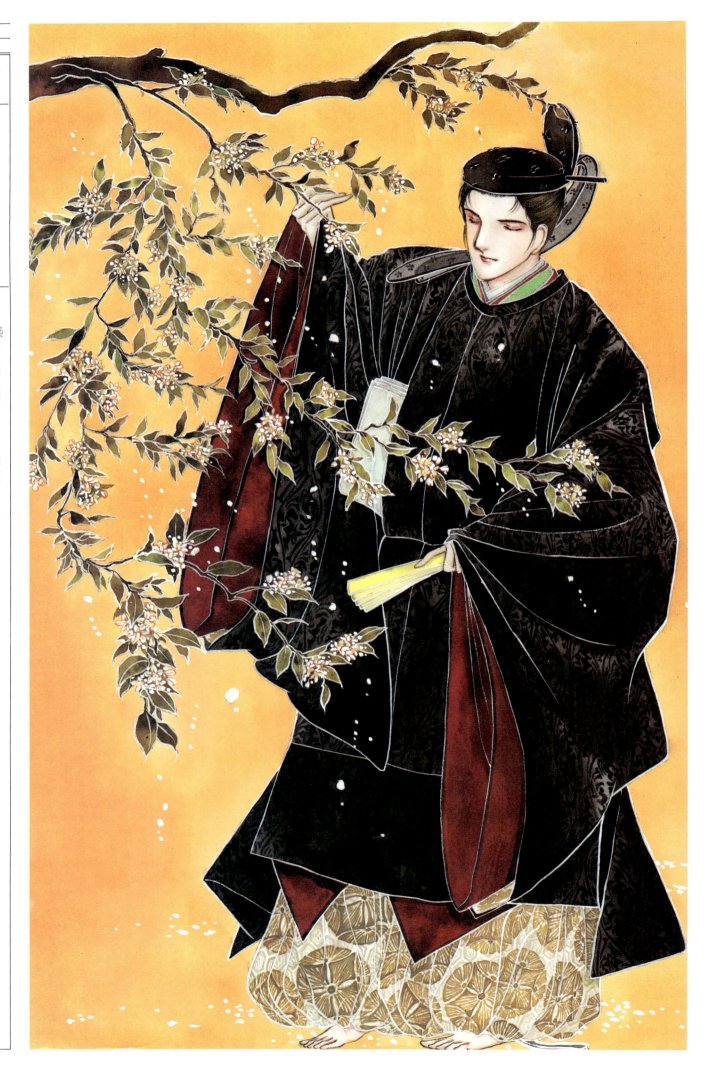

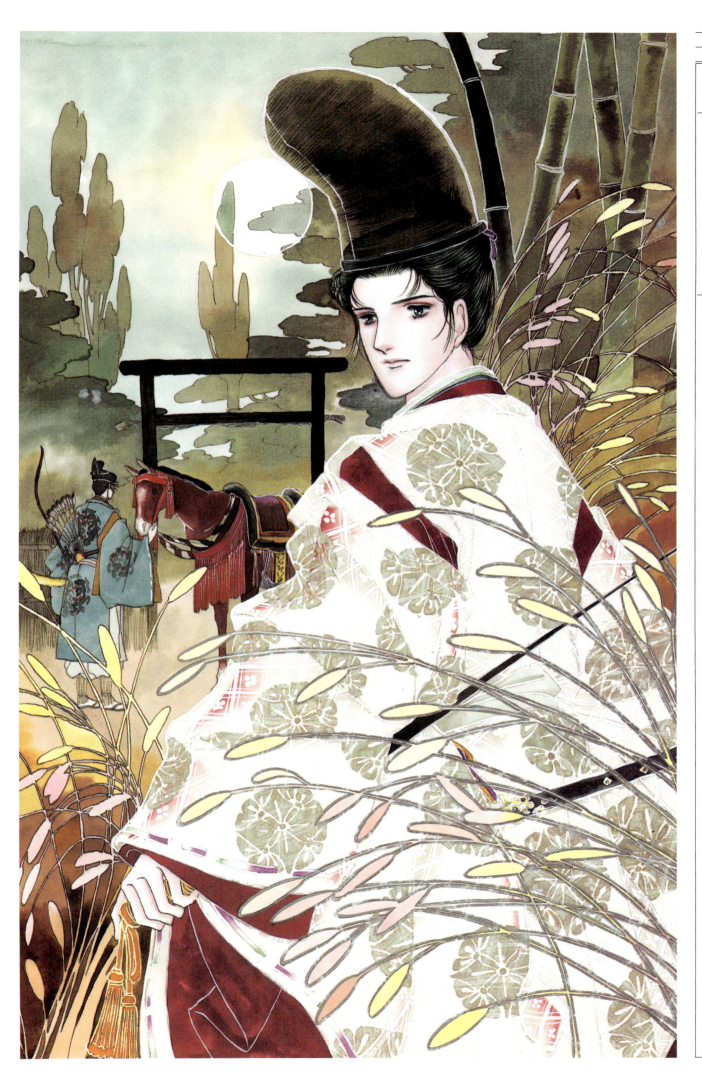

嵯峨野の秋。黒木の鳥居をこえて、年上の高貴な方のもとに通う光源氏。

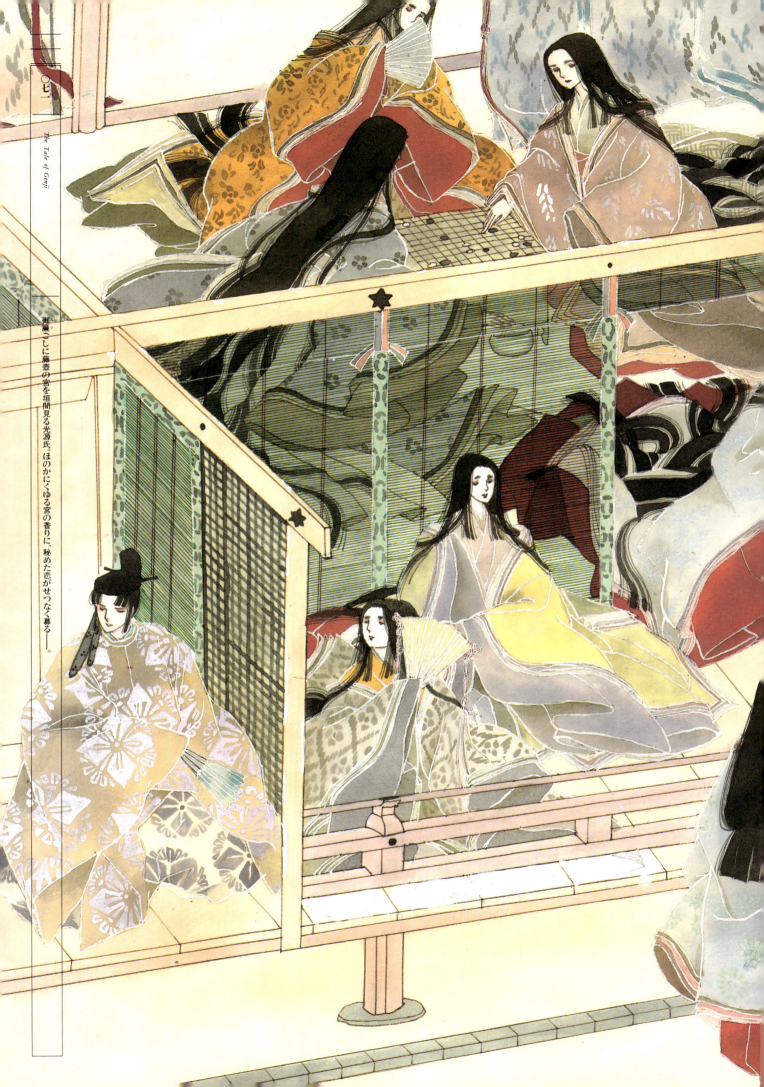

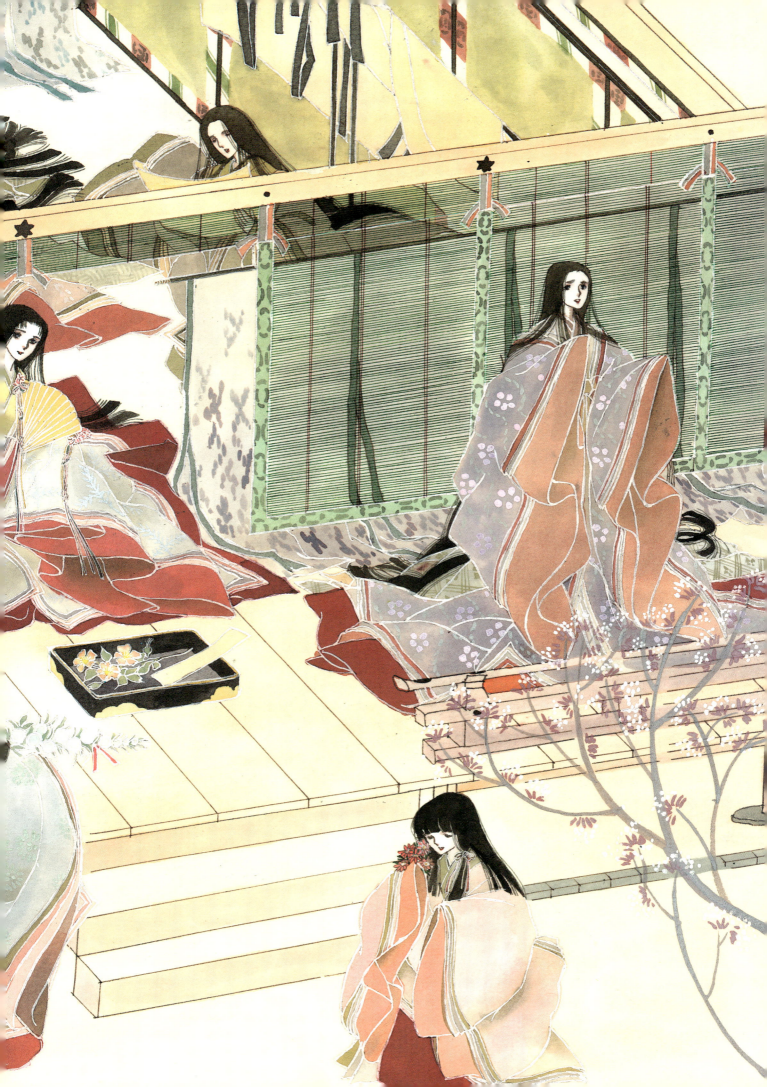

○六九

The Tale of Genji

身分をかくす狩衣をまとい、今宵も女君のもとに通う光源氏。

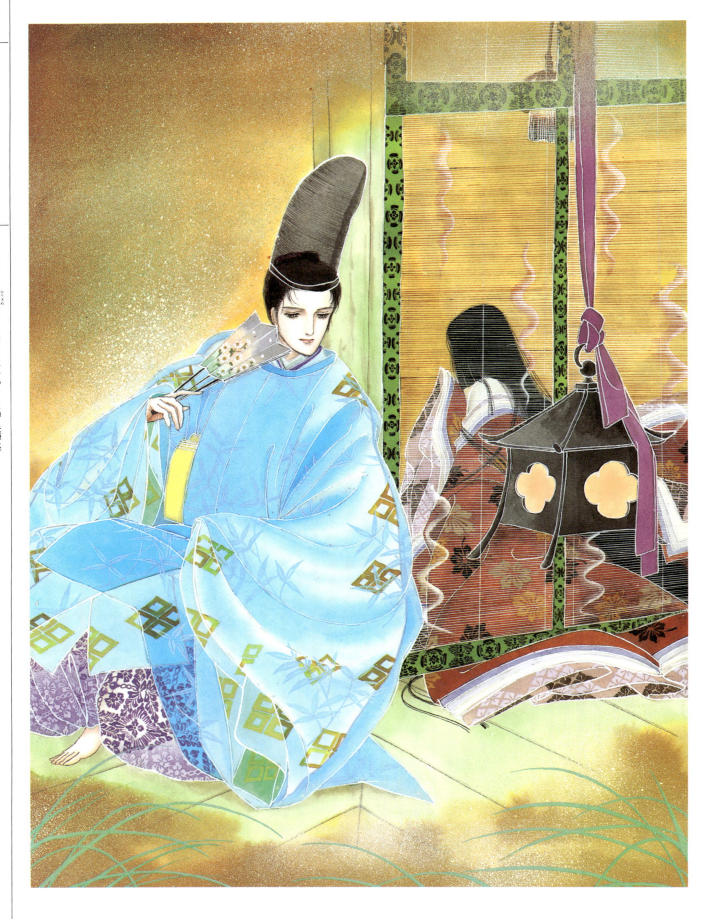

女はいつも几帳のかげに身を隠している。男はその声、その気配、その香りでしか、女を感じることができない。だからこそ、恋への期待は高まり、求愛の文を送るのだ。男にとっても女にとっても、文は恋の大切な鍵を握る。

文字の美しさ、歌のたしなみ、紙選びなどで、その人の趣がわかる。雅こそ美とする王朝の世界……。

女のもとへと出かけてゆくのは、いつも日暮れたあと。牛車をたて、灯明のもと、愛しい人のもとに通ってゆく。そして明け方には帰るのが常識だった。恋人たちの夜は短い……。その後、別れたばかりの相手に後朝の文を送る。または心くばりの贈りものなども。

ひとつひとつの習わしが恋を盛りあげる演出であり、これらを優雅にこなしてこそ、一流の貴族の男と認められるのだ。どれをとっても光源氏はぬかりなく、細やかに心をくだく。もともと彼は天成の美に加えて、育ちの良さ、教養の深さは人並みはずれたものがあり、ましてや生来のやさしさも手伝って、女心をとりこにしてしまう。

光源氏のライバルでもある頭の中将は、恋においても盛んに競いあう。あるときは噂の姫君、末摘花をめぐって、またあるときは老女の典侍でさえも、互いに恋の火花をちらしあい、失敗を笑いあう。

暗い恋の影を追い続ける光源氏にとって、この大らかな親友からの挑発は、刺激であり、明るさであり、青春そのものである。

夜ごとの忍び歩きは、若者たちにとって心ときめく恋の愉しみ。

だが光源氏は、一度でも関わりをもった女を見捨てることはできない。その生涯を引き受ける。それが光源氏の誠実さなのだ。

去っていった女も、亡き女も、いつまでも懐かしく思う情の深さ。ときには、強引にも傲慢にも迫る恋の狩人のような光源氏だったが、女たちは、ひとたびそのやさしさにふれると、忘れがたい人となるのだった。

風の章 ……… 忍び歩き

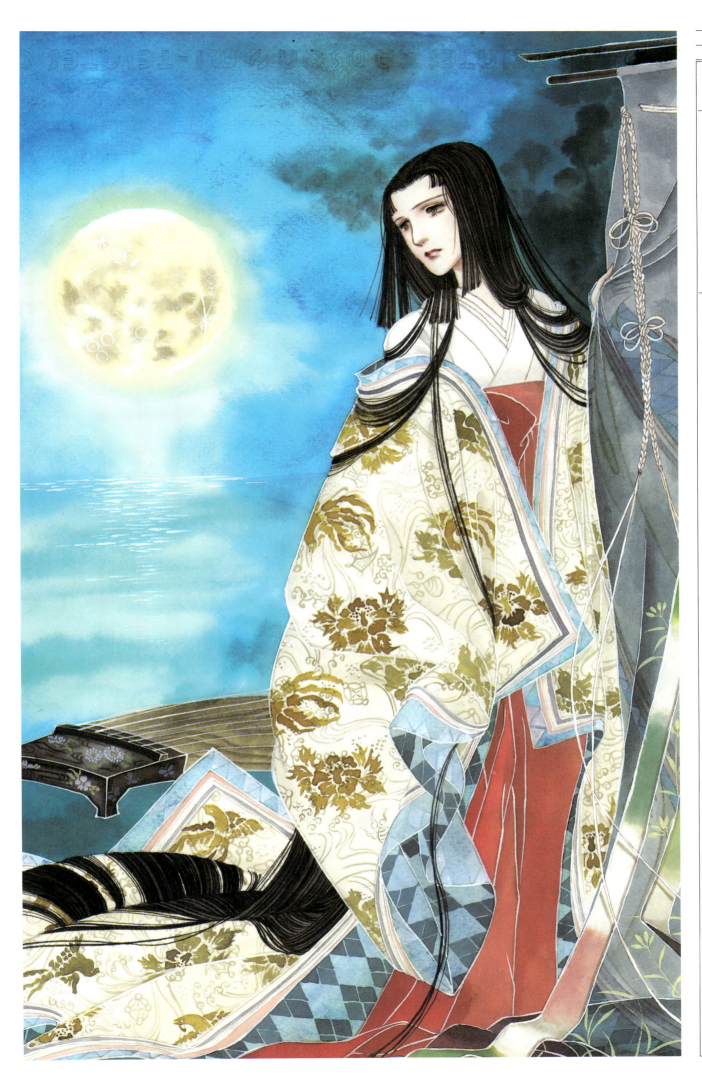

○六六

The Tale of Genji

都に戻った源氏に想いを馳せる明石の上。その身には新しい生命が誕生していた。

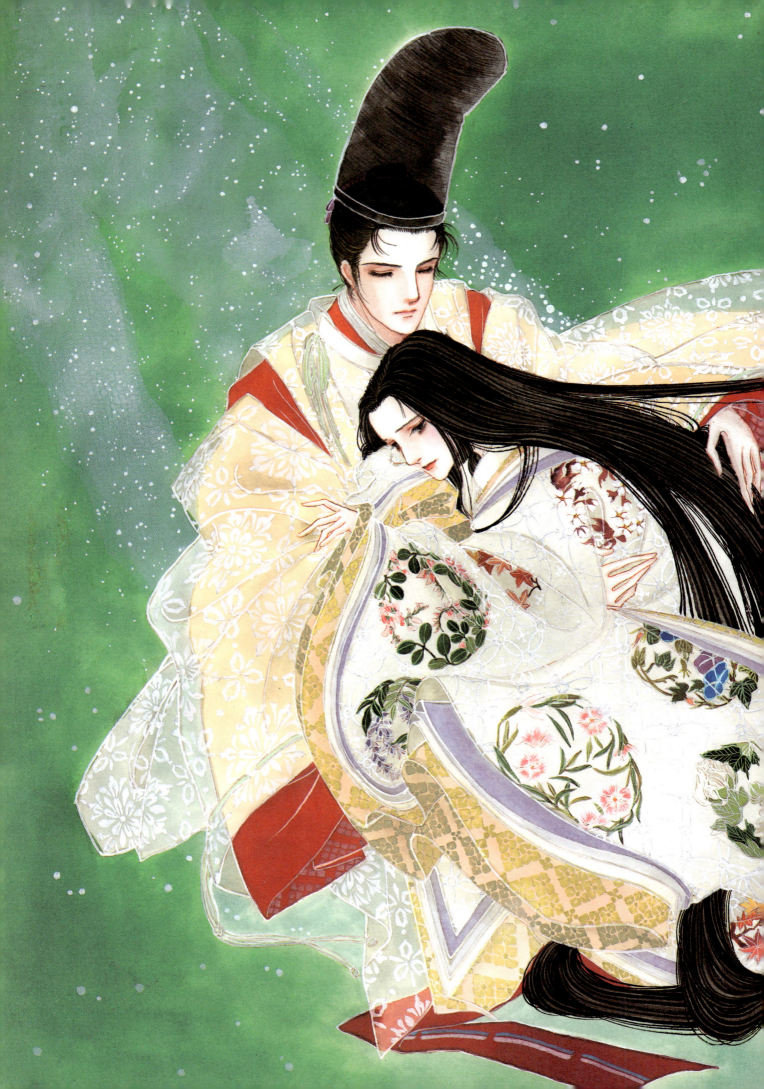

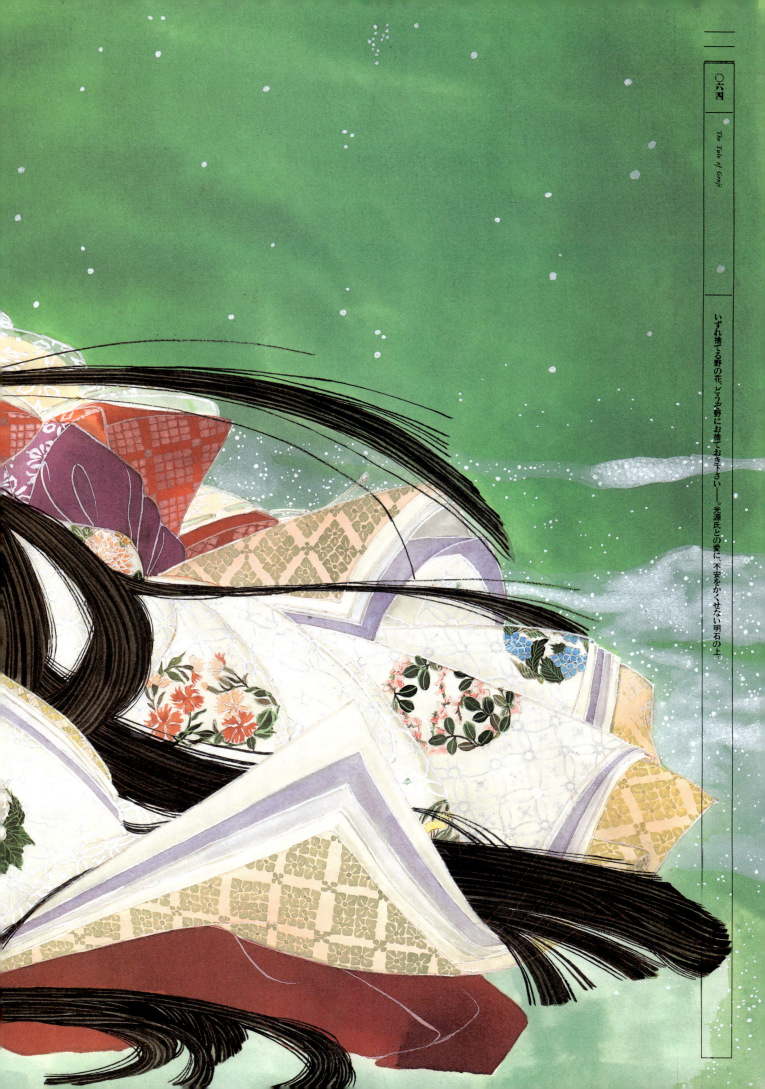

〇六四

The Tale of Genji

いずれ捨てる野の花、どうぞ野にお捨ておき下さい——。光源氏との愛に、不安をかくせない明石の上。

〇六三

父、明石の入道の信念で、光源氏にひきあわされた明石の上。

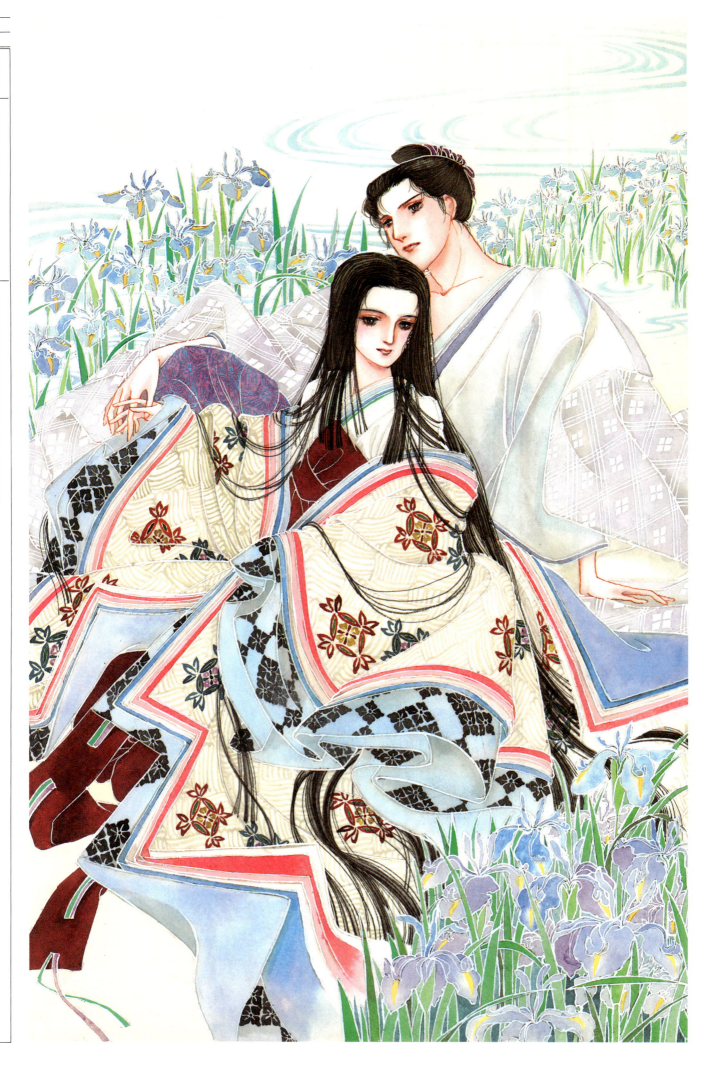

我が娘の産む姫君は、必ずや国母となるという、明石の上の父入道の不思議な夢のお告げ。すべては、ここから始まった。須磨に流されていた光源氏との出逢いも、竜神のお告げを信じてやまぬ入道の策略だったのだ。明石は、光源氏に会いたくなどなかった。会って、かりそめにでも恋に落ちたら……。それが恐ろしい。

光源氏はいずれ京に帰ってゆく身。身分の低い田舎育ちの自分など、すぐに忘れ去られる野の花なのだ。それならば会わぬほうがい い……。そう身構えていたのに、光源氏は近づき、求めてくる。そして、悲しい宿命と知りながら、予感通り愛してしまった。

光源氏が京に戻ることになったとき、明石は懐妊したことを初めて告げる。悲しい別れではあったが、二人にはすでに断ち切ることのできない絆があった。やがて生まれたのは、お告げ通りの姫君。

姫君と共に上京する明石だったが、自分の身分が低いため、姫君は紫の上に育てられることになる。身を切るような辛い決断と別れ。けれども、どうして自分にそれを拒めよう。紫の上のもとで育てば、ちい姫の将来の幸せは約束されているのだ。光源氏の話からも、紫の上の素晴らしさもよくわかる。拒むことなどできはしない。

そして我が身を引くことが、明石の光源氏への、我が子への愛の形。たとえ離れて暮らしても、母子の絆は切れはしない。その子をはさんでつながる光源氏との縁も生涯のもの。そう信じればこそ、辛くとも耐えることができる。明石の耐える愛は、母なる強さでもあるのだろうか……。

　　　みをつくし恋ふるしるしにここまでも
　　　　めぐり逢ひけるえには深しな

このように再会できるのは前世からの縁によるもの、
心からあなたを思っている証拠なのです。

みをつくし恋ふるしるしにここまでも めぐり逢ひけるえには深しな

明石の上(あかしのうえ)

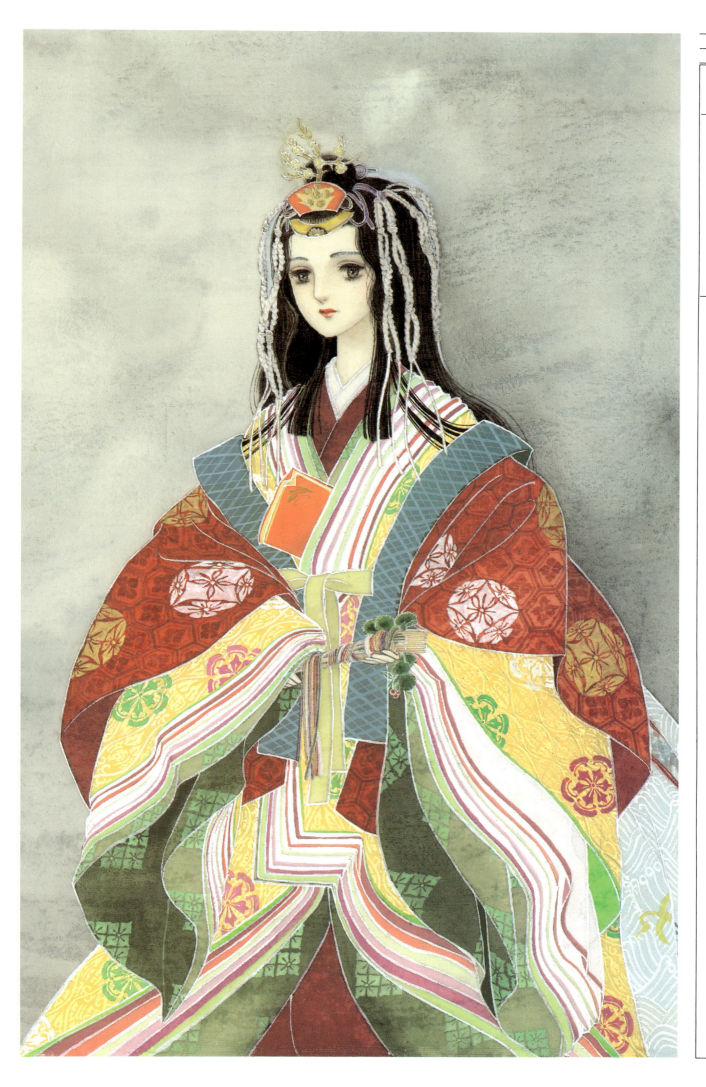

六条の御息所の娘、斎宮の姫(のちの秋好中宮)。御息所亡きあと、源氏の養女になる。

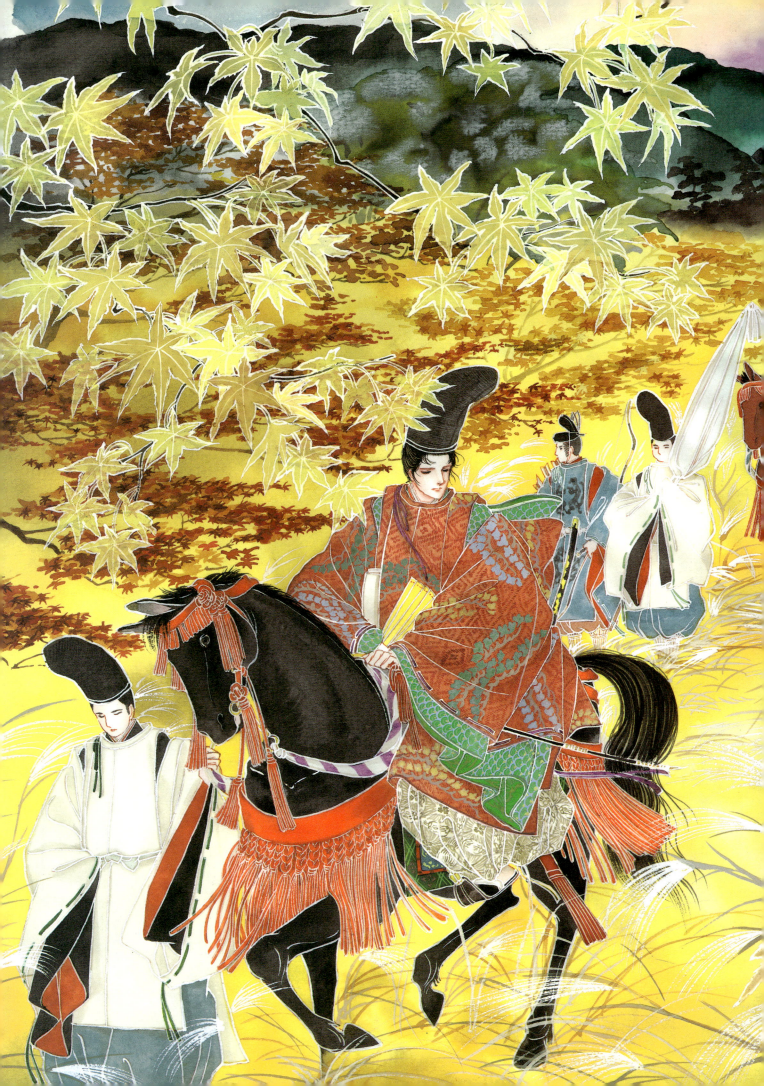

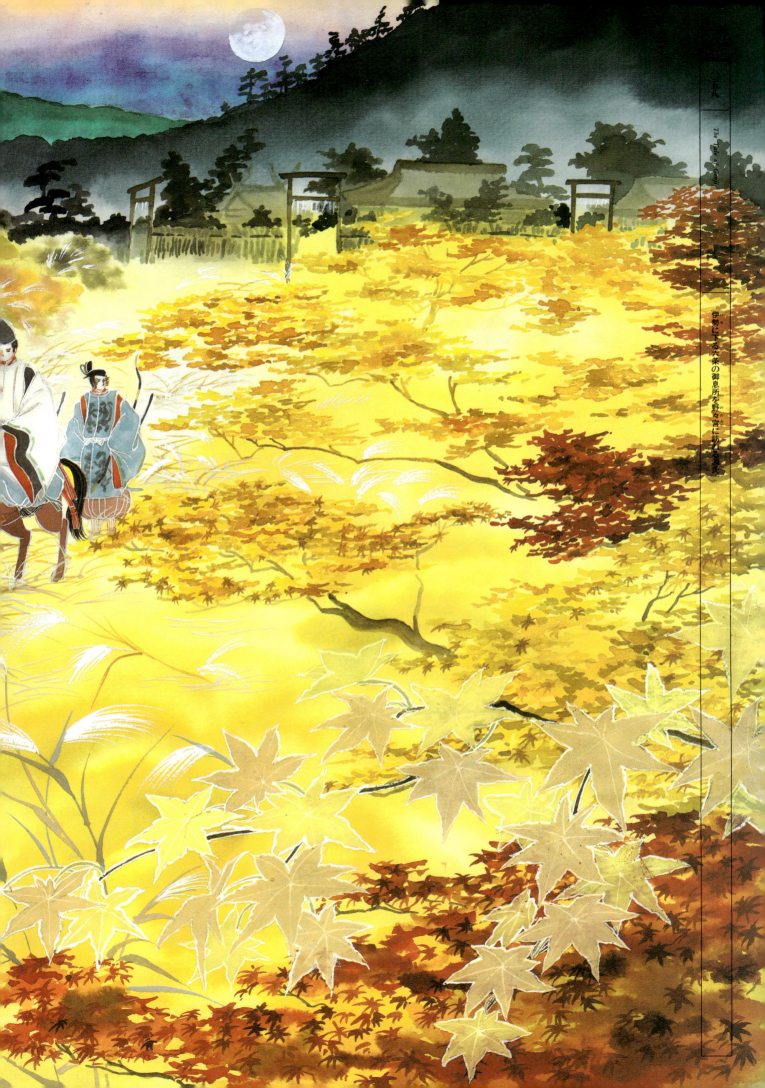

賢木 The Tale of Genji

伊勢に下る六条の御息所を野々宮に訪れる源氏

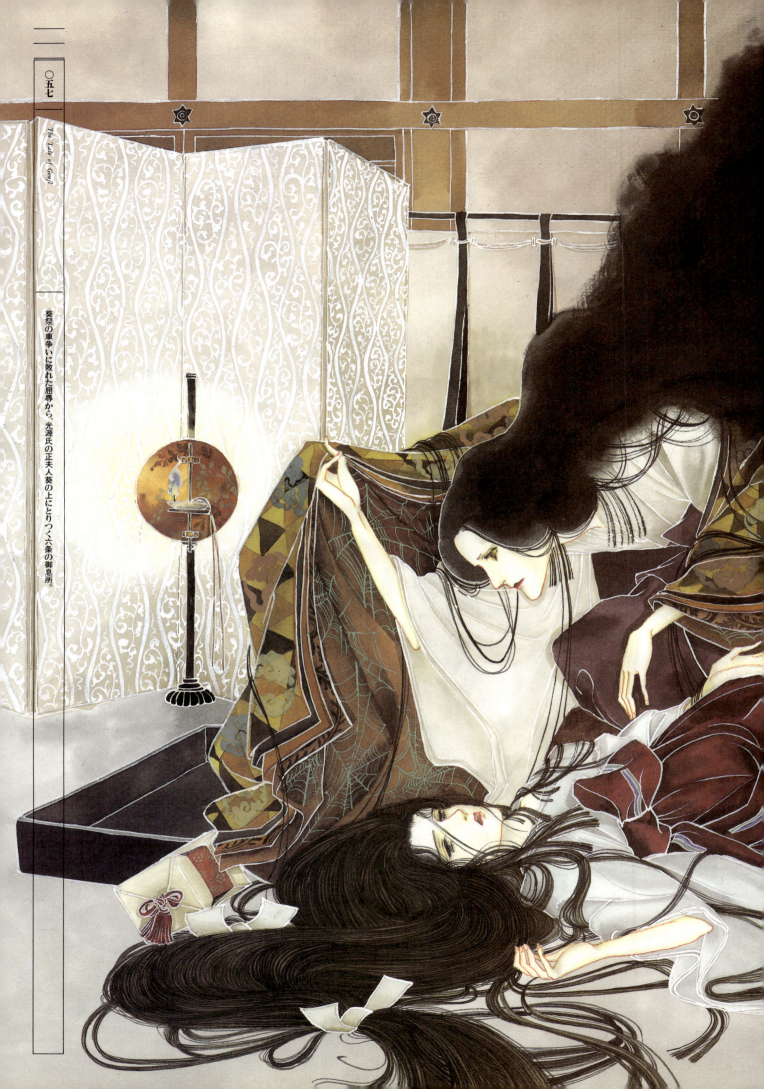

○五五

The Tale of Genji

心に魔を棲まわせて、なお高貴に美しい六条の御息所。

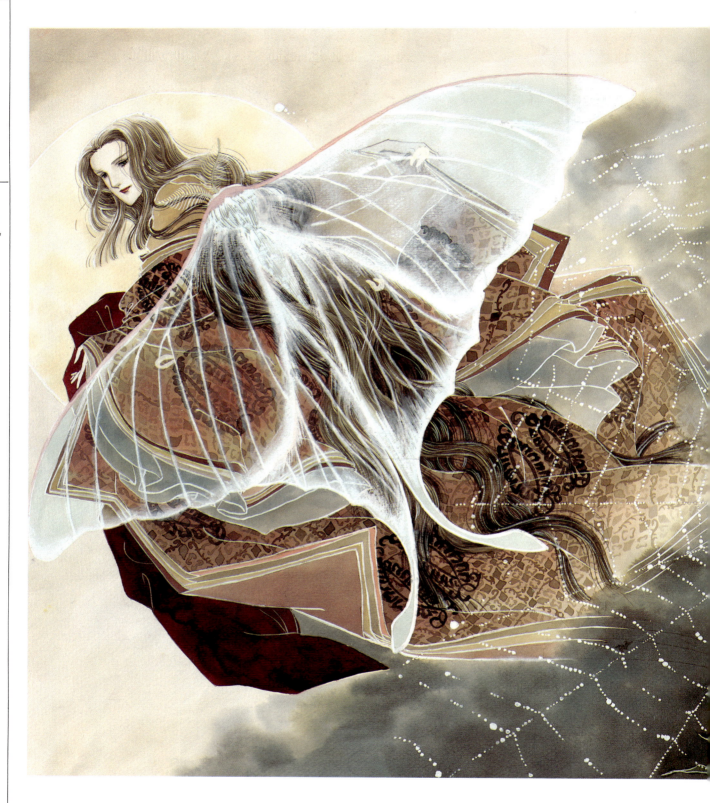

仮名文字の美しさ、和歌の才、優雅なたしなみ——すべてに優れた高貴な婦人、六条の御息所。その彼女に、藤壺に通じる優雅な美しさを見た光源氏は、情熱のままに彼女を求めてゆく。

六条の御息所もまた、激しい急流にのまれたかのように光源氏を受け入れ、気づいたときには恋する自分を発見する。けれども八歳年上の彼女には、常に光源氏の若さに不安がつきまとう。日ごとに盛んに伸びてゆく若木のような光源氏の心が、いつしか自分のもとを離れてゆくことを、覚めた理性は冷静に悟っている。それがわかっていればこそ、よけいに愛執はつのるのだ。皮肉なことに、六条の御息所の思いがつのるほどに、光源氏には彼女の愛が重くなる。しだいに遠ざかってゆく光源氏を思い切れず、さりとてすがりつくには彼女の誇りが許さない。引き裂かれた二つの心は行き場を失い、生き霊となり、光源氏の愛する女たちを呪い殺してゆく。恐ろしい我が身の姿を知った六条の御息所の深い絶望と悲しみ……。愛して欲しかった。心から愛されたなら、彼女は思い切れたのだ。「恋はより多く愛した者が負け」だと、彼女は苦しく悟る。

　嘆きわび空にみだるる我が魂を
　　結びとどめよ下がひのつま

恋しく思い宙をとぶわたしの魂を、
もとの身体に戻して下さい。

嘆きわび空にみだるる我が魂を　結びとどめよ下がひのつま

六条の御息所

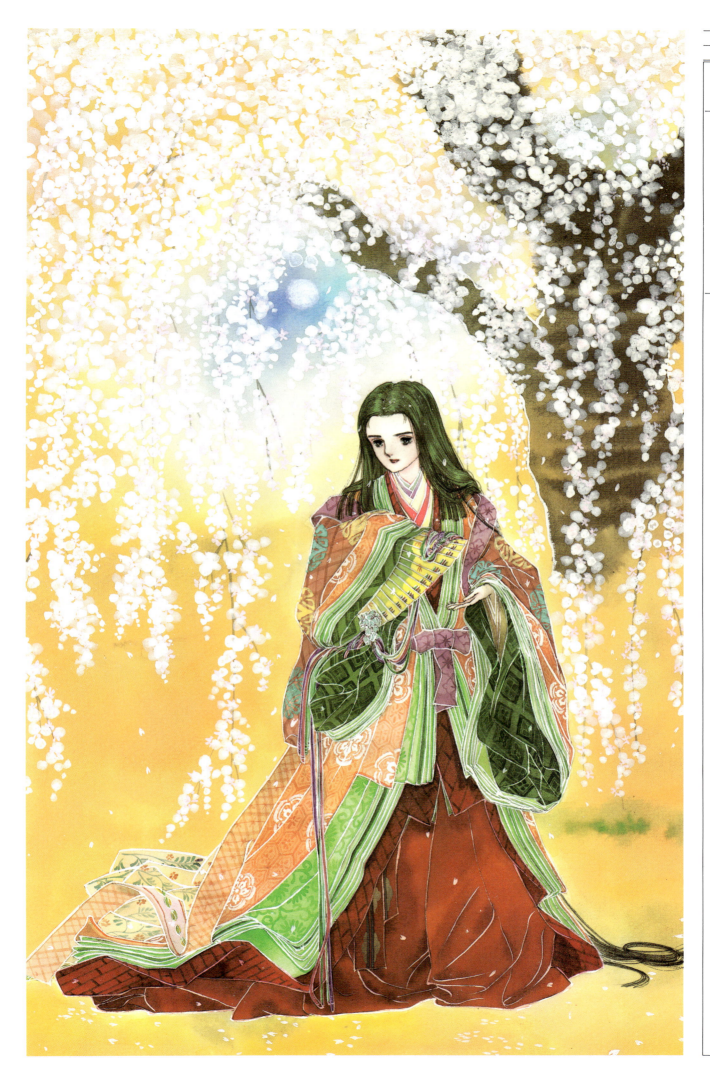

○五二

The Tale of Genji

照りもせず曇りもはてぬ春の夜の　朧月夜に似るものぞなき――。奔放な愛に生きる朧月夜。

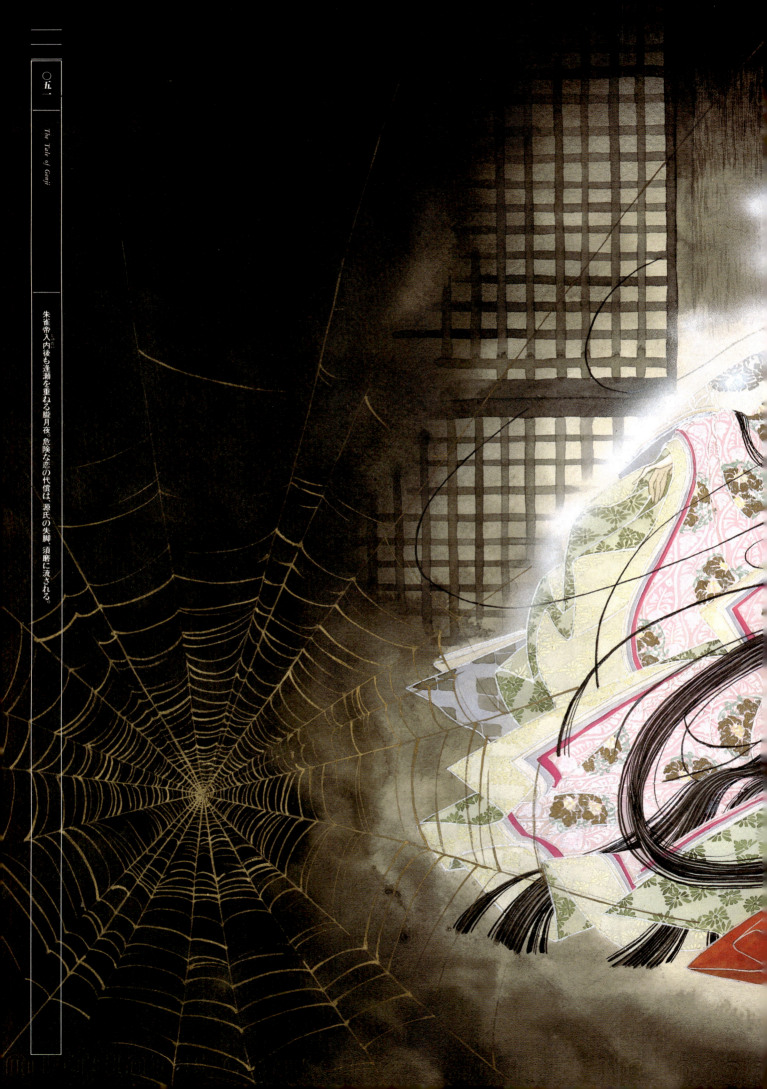

○五
The Tale of Genji

朱雀帝入内後も逢瀬を重ねる朧月夜。危険な恋の代償は、源氏の失脚、須磨に流される。

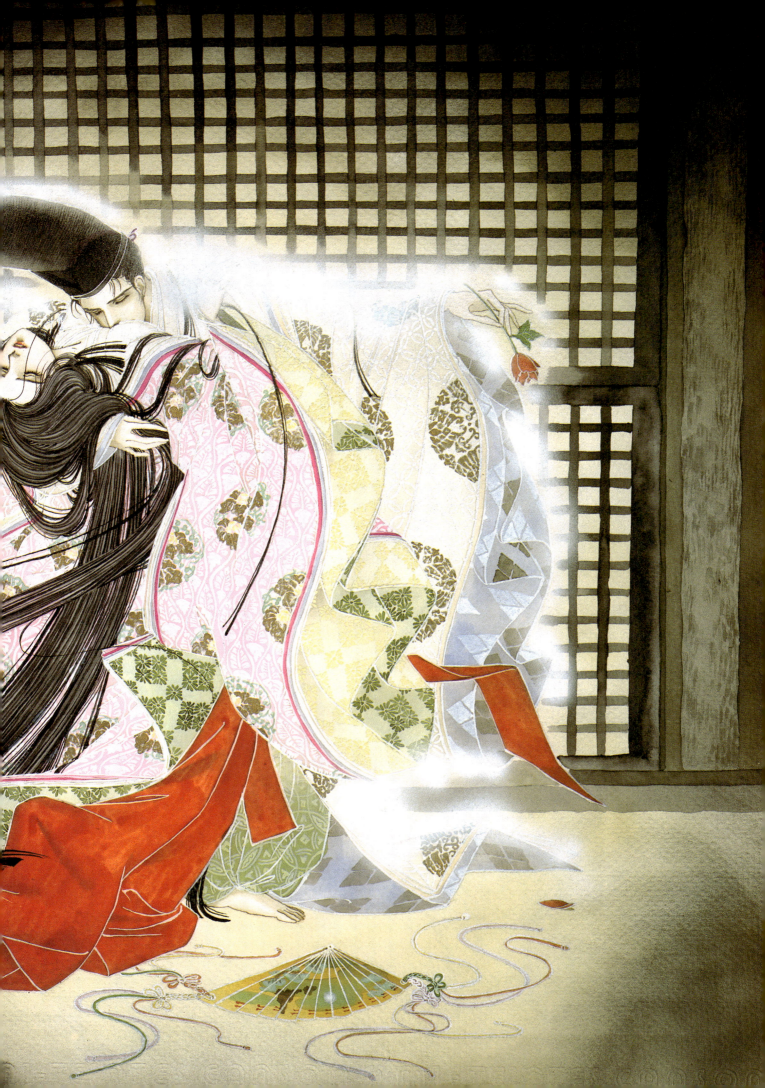

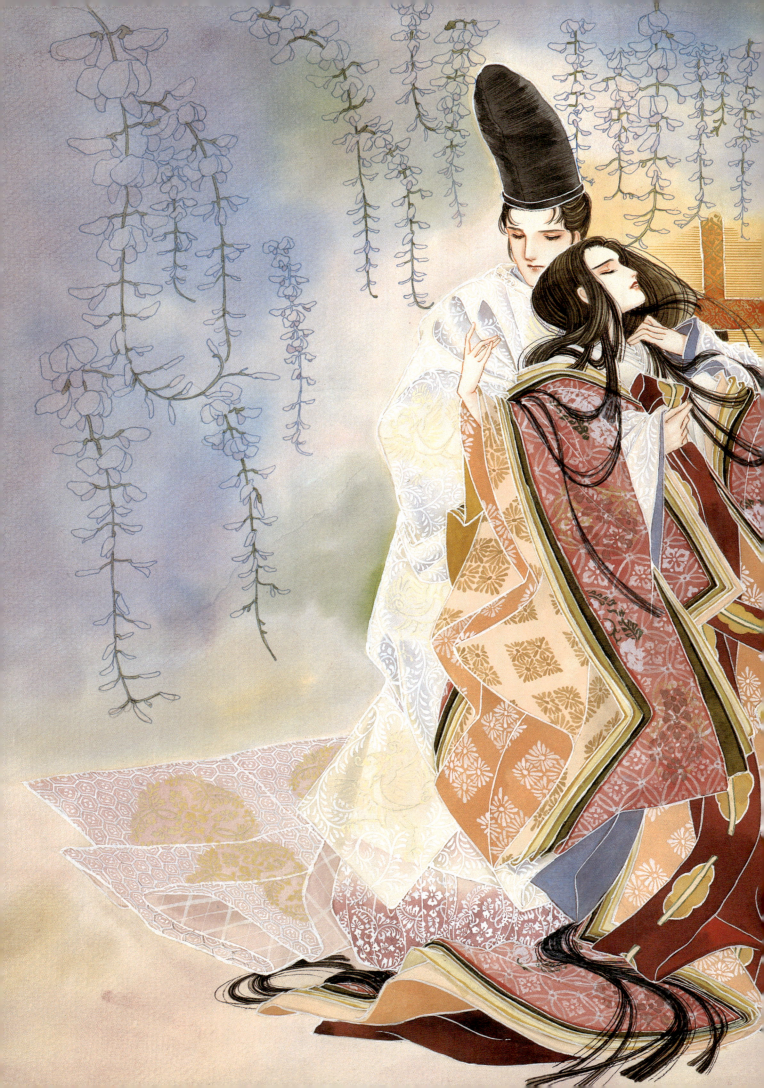

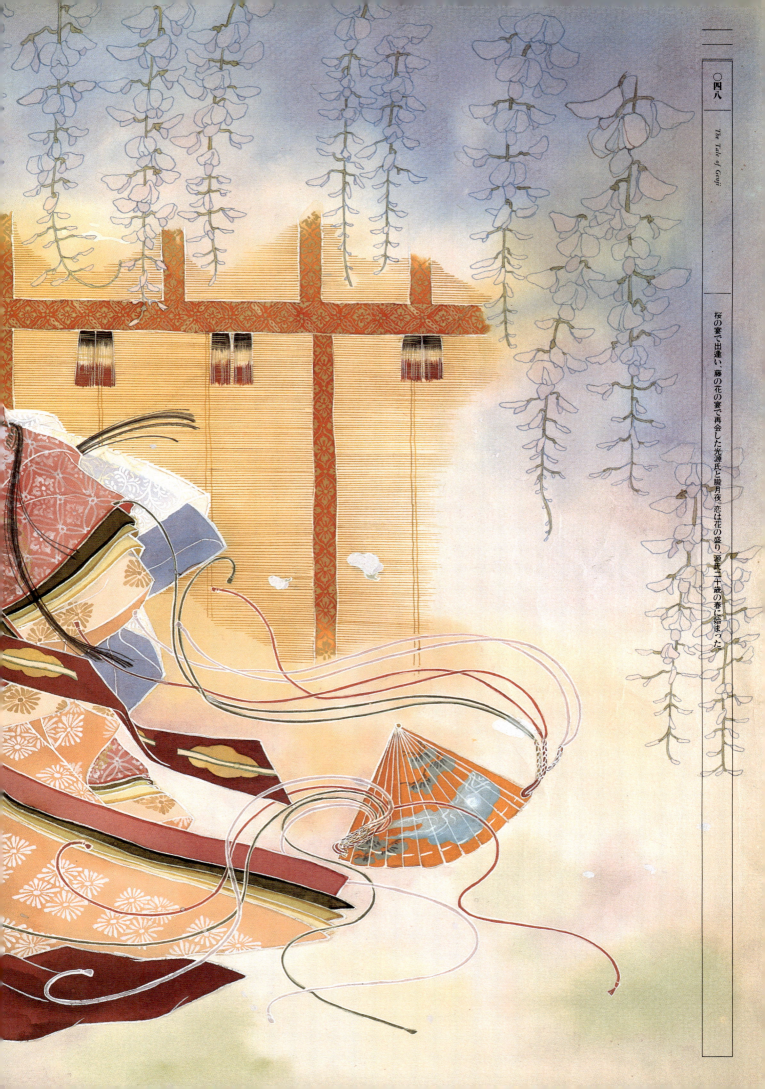

○四八

The Tale of Genji

桜の宴で出逢い、藤の花の宴で再会した光源氏と朧月夜。恋は花の盛り、源氏二十歳の春に始まった

○四七

The Tale of Genji

人目を忍ぶ恋に身を灼く光源氏と朧月夜。篝火に仄めく闇のなか、恋は妖しく燃えあがる。

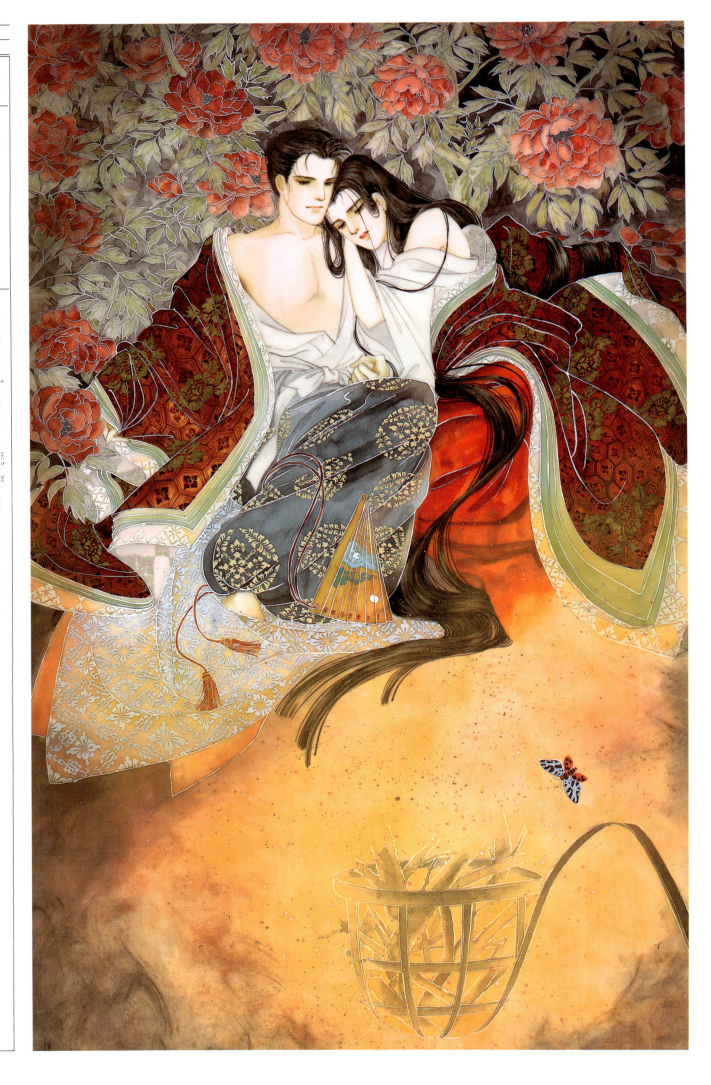

帝の女御として入内し、世継ぎを産む。そしてかなうことなら、立后する。それが貴族の姫の役目。女として最高の栄華。だが、その与えられた人生を、朧月夜は物足りなく感じている。自分には本当に求めているものがある。それは身も心も焦がす恋……。

折しも、春の嵐のように朧月夜の前に現れたのが光源氏だった。自分は彼の政敵の娘。それを承知の上で、あえて恋に落ちてゆく。一瞬にして燃えあがる思い。熱い胸の高なり――これこそが自分が探していたもの。とうとう見つけたのだ。源氏の君……。

「本当にお知りになりたければ、自分でお探し下さいな」

名前をたずねる光源氏に、朧月夜は答える。朧月夜の自信と自負。恋は彼女の手のなかにあるのだ。大胆で奔放な朧月夜に、光源氏は他に例をみない魅力に出逢った気がする。新鮮であり、魔力だった。

朧月夜は自分を探し当てた光源氏に対している。

　　心いるかたならませば弓張りの

　　　　月なき空に迷はましやは

心から思ってくださるのなら、
迷ったりはしないでしょう。

こうして二人は秘密の逢瀬を続けてゆく。しかし二人は政敵同士の間柄。もしもこの恋が発覚したら、どれほどの制裁や非難を受けるかしれない。あまりにも危険な恋。でも、それだからこそ恋は逢うたび激しく燃え、その一瞬が生命のすべてになる。

しかし、その代償もまた大きかった。光源氏は須磨へと流され、朧月夜は非難の渦中に立たされる。気丈にも耐える彼女だったが、変わらぬ帝のやさしさに愛の真実を知った。恋は一瞬だからこそ激しくも美しい。だが愛は静かだがすべてを許し受け入れる。光源氏との燃えあがる恋を懐かしみながらも、朧月夜は自ら彼に別れを告げる。そして彼女は自分の真の人生を選んで生きてゆくのだった。

心いるかたならませば弓張りの　月なき空に迷はましやは

朧月夜(おぼろづきよ)

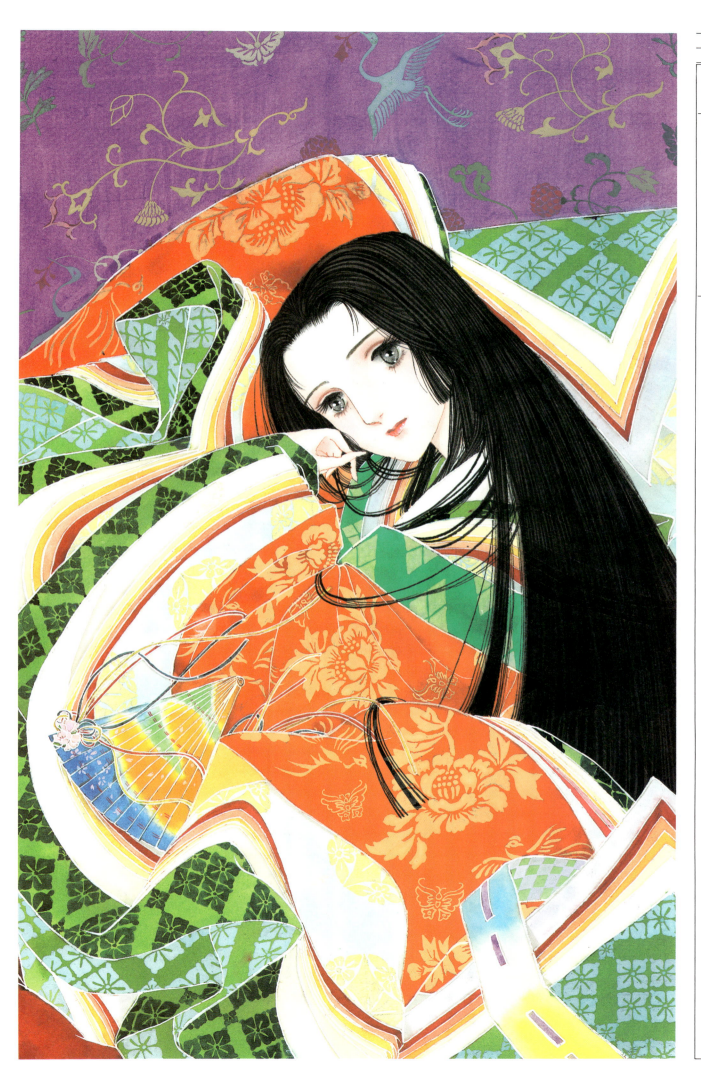

四四

The Tale of Genji

いじらしく、純真に、光源氏を愛しつづける紫の上。

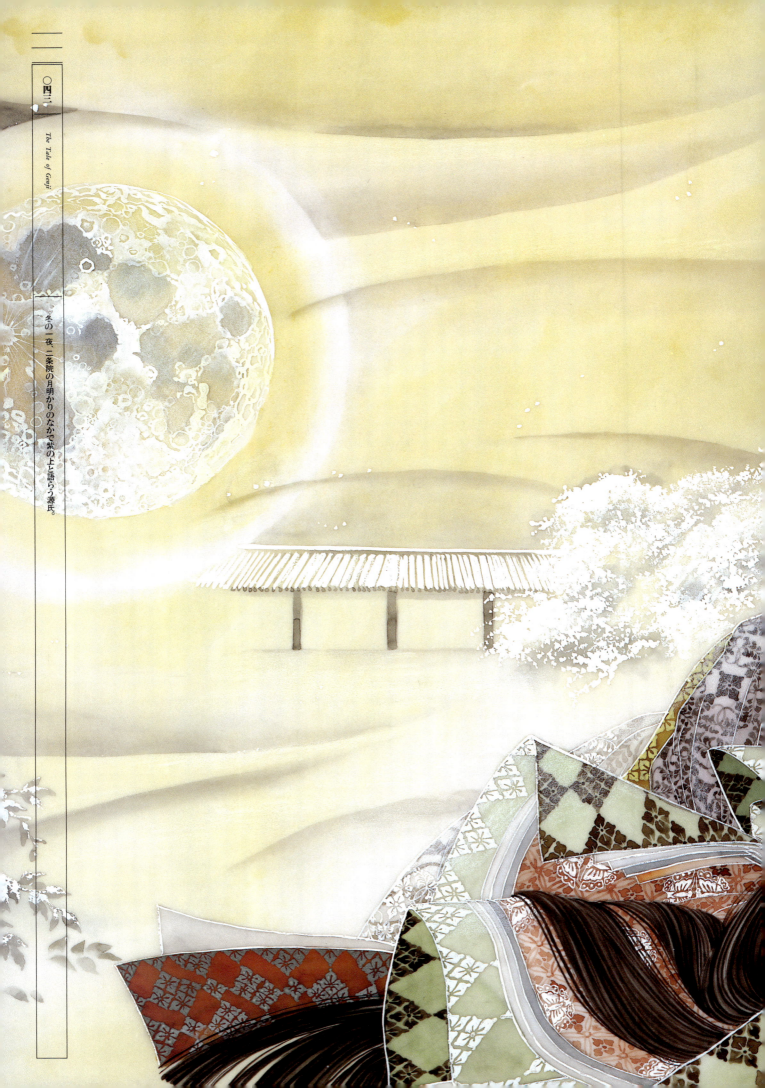

○四三

The Tale of Genji

○冬の一夜、二条院の月明かりのなかで紫の上と語らう源氏。

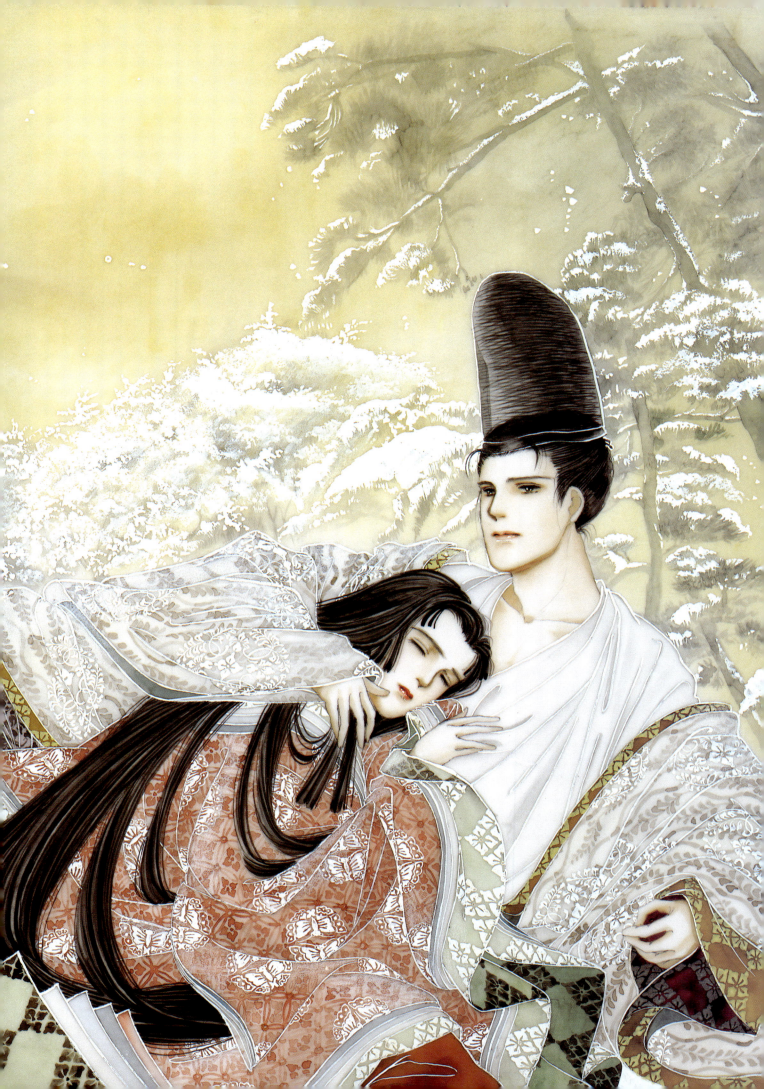

○四一

The Tale of Genji

こよなく春を愛する紫の上。源氏への愛も春の光のようにやさしくおだやか。

まるで藤壺の身がわりのように、限りなくやさしい光に満ちた光源氏の愛を受けて、紫の上は成長した。夫婦となった今でも、幼い頃からともに過ごした光源氏を、父とも兄とも思い信頼する気持ちに変わりはない。藤壺のことを除き、光源氏は自分の恋の体験談さえ紫の上に話してきかせた。だから彼女はいつも安心の中に包まれていた。自分が他の誰より愛されていると信じていられた。

罪人として、光源氏が須磨に流された一人の孤独な日々でさえ、その信頼があればこそ、耐えることができたのだ。けれども明石の姫君の出現だけは、紫の上の心を不安にさせる。とりわけ明石が、光源氏の娘ちい姫を産んでからは……。

自分には子供がない。そのことが紫の上のただひとつの悲しみ。それだからこそよけいに、身を引き締めもする。子供というかすがいがないぶん、女として強くも賢くもあらねばならないと……。愛されることが当たり前のように思っていた幼い頃。だが当たり前の愛などありはしないのだ。それを明石の存在に知らされた。

ことに明石の産んだちい姫を自分に預けられたときから、紫の上は自分の幸せとともに、我が子を手放した明石の悲しみを思う。光源氏の庇護のもとに育った紫の上が、女性として深くも大きな真の愛に目ざめるのは、実にこのときからであった。

○三九

The Tale of Genji

葵の上亡きあと妻にむかえられた紫の上。睦まじく、比翼の鳥、連理の枝となって季節を渡る。

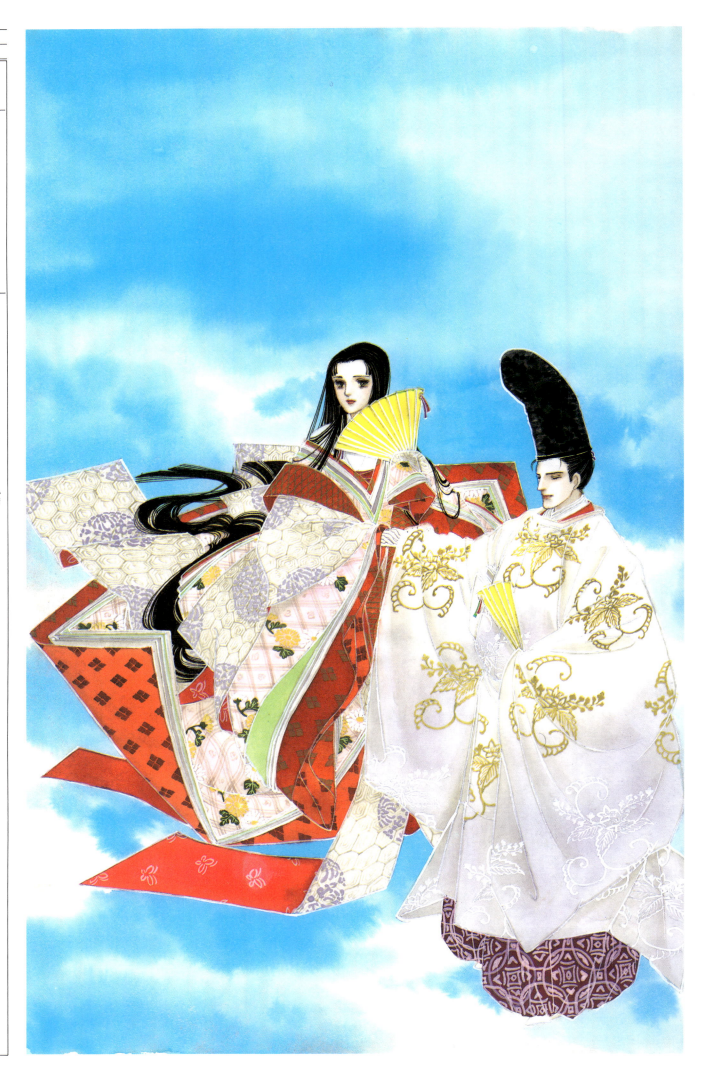

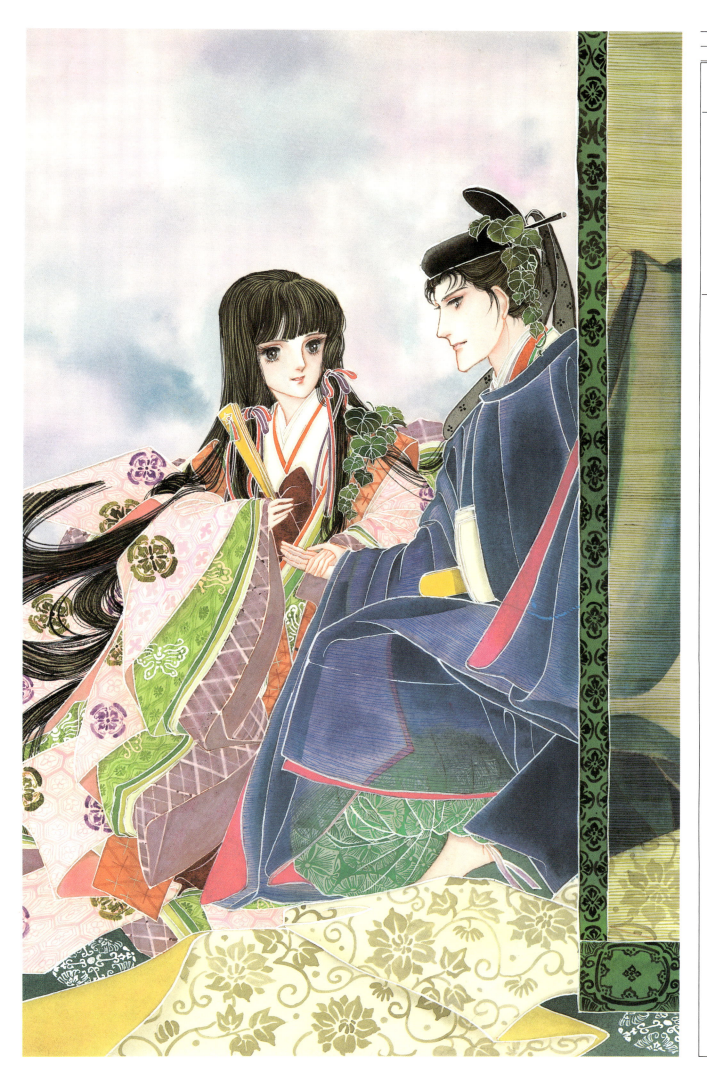

〇三八

The Tale of Genji

光源氏の慈しみを一身に受け、二条の邸で美しく聡明に成長する紫の上。

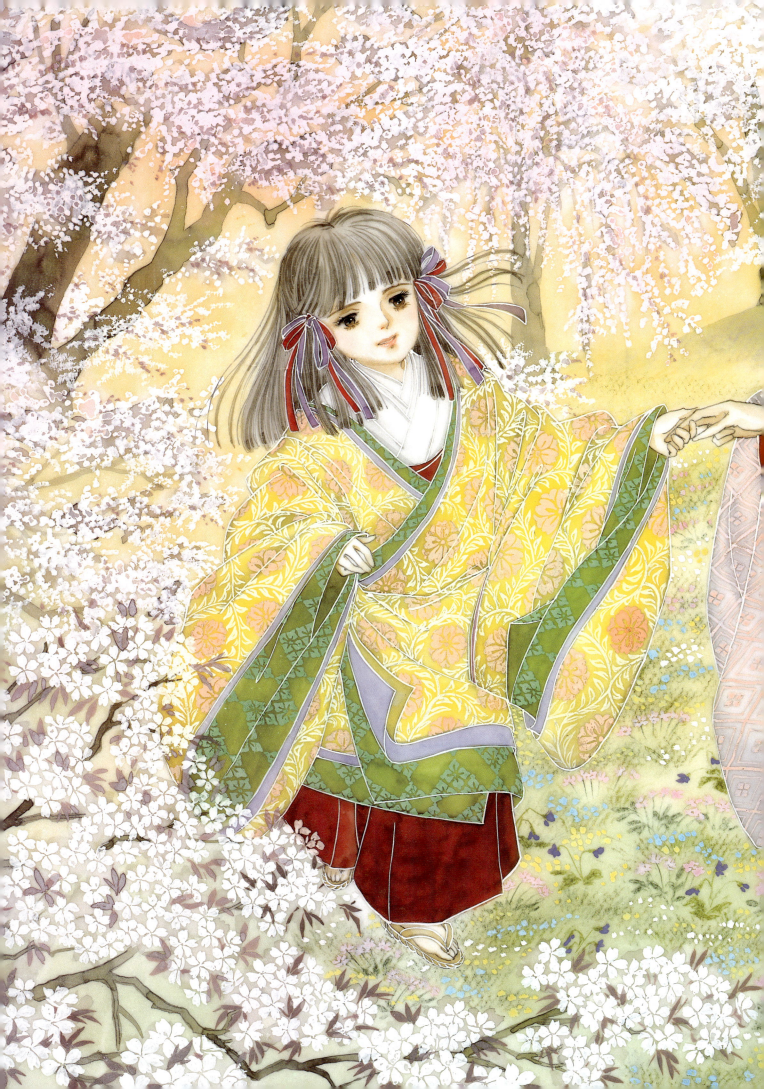

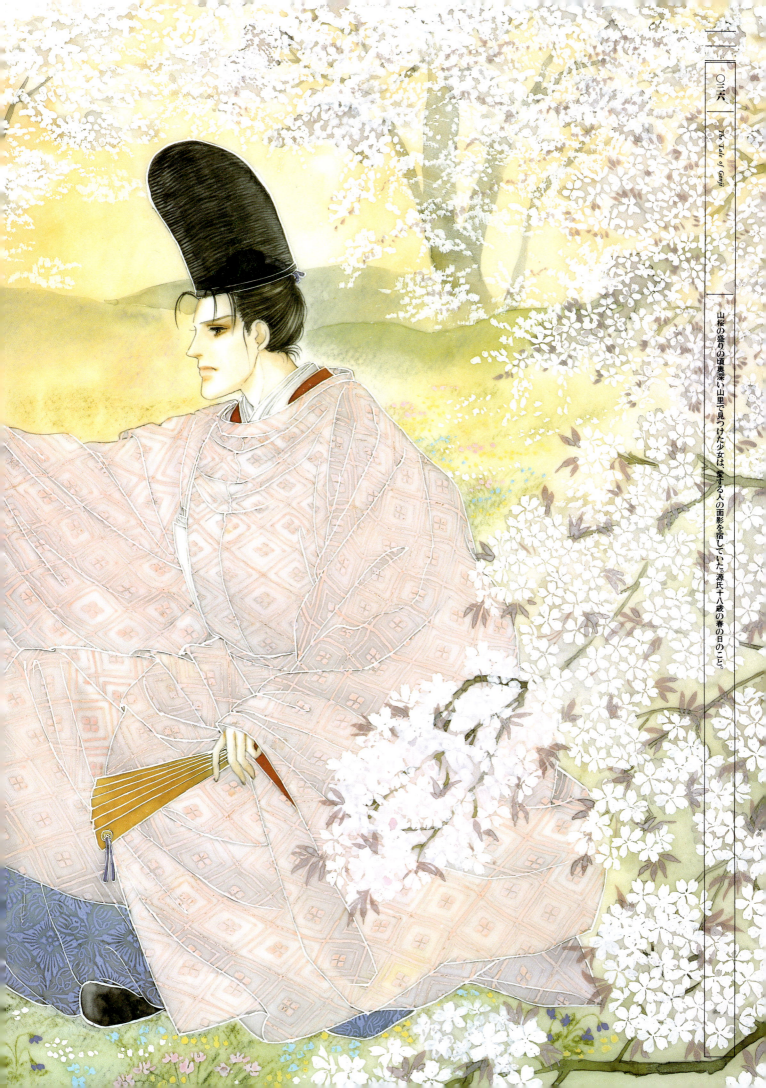

○三六

The Tale of Genji

山桜の盛りの頃奥深い山里で見つけた少女は愛する人の面影を宿していた。源氏十八歳の春の日のこと。

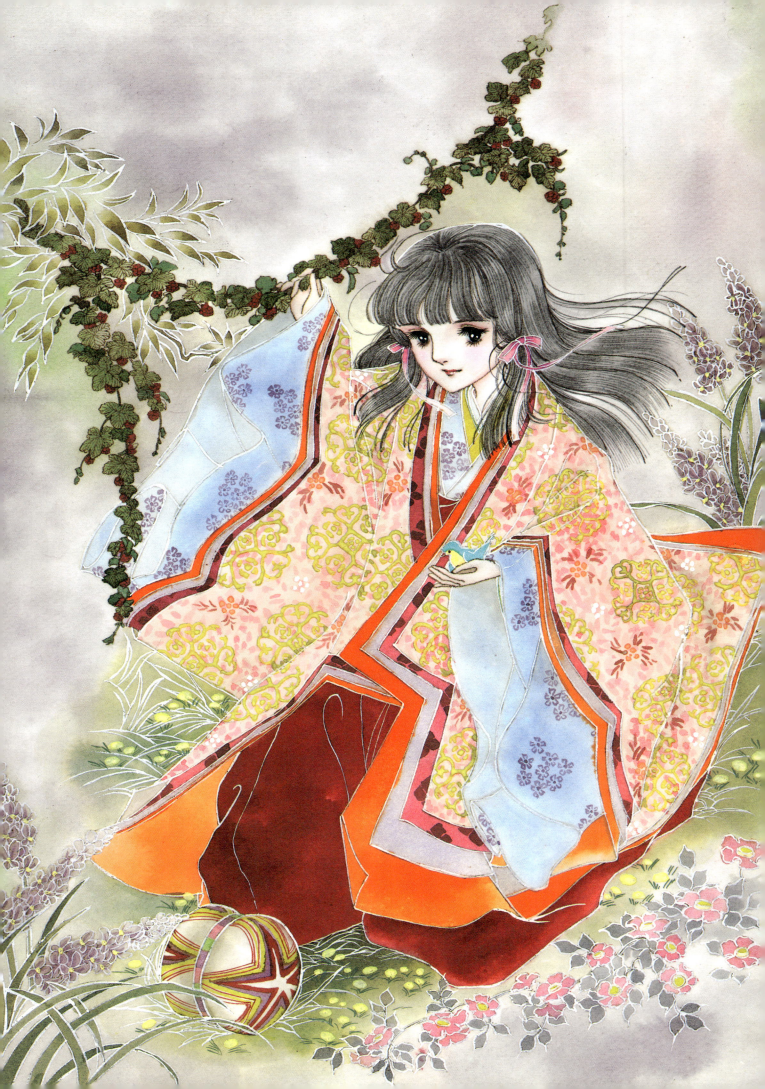

「雀の子を伏籠に入れてあったのに、犬君が逃がしてしまったの」

顔をまっ赤にして泣きこすっている少女を、山里で見たとき、光源氏の心は密かに震えた。まだ十歳にも満たない、咲きそむる山桜のような少女のなかに、忘れ得ぬ藤壺の面影を見たからだ。それもそのはず。少女は藤壺の姪にあたる。幼くして母を亡くし、父には新しい妻があり、会うこともままならない。光源氏はその少女の境遇に同じように幼い頃に母を失った自分自身を重ねあわせる。

宿命の出逢いに思えた。光源氏は、どうしてもこの少女を自分のもとに引きとりたいと願う。愛だけを与え、宝物のように育てたいと……。若紫もまた、光源氏を桜の精のようだと思う。若々しく美しい春の王さまが、人の姿をかりて現れたのかと……。

運命に導かれるように、光源氏は若紫を自分の邸へと連れ帰る。琴や歌を教え、碁や人形遊びの相手をし、夜は腕に抱いて眠り……。若紫がすねると、予定していた外出も取りやめてしまうほど、光源氏は彼女を大切にいつくしむ。この世ではかなわぬ藤壺への、伝えられない愛のすべてを、その少女にささげるかのように……。

父母ともに知らず、淋しく育った若紫には、日々はまるで夢のように安らかで、明るい春のようだった。やがて自分が光源氏の妻となると知っても、夫婦となることの意味さえ知らず、ましてや男女の深淵など露ほども気づかず、無邪気に幸せな、汚れなき天使のように過ごす日々……。若紫にとって光源氏は、父であり兄であり、男性への憧れのすべてだった。

あの紫草（藤壺）にゆかりのある野辺の若草（少女）を。
早くこの手に摘みたいものだ。
　　　根にかよひける野辺の若草
手に摘みていつしかも見むむらさきの

手に摘みていつしかも見むむらさきの　根にかよひける野辺の若草

紫の上（むらさきのうえ）

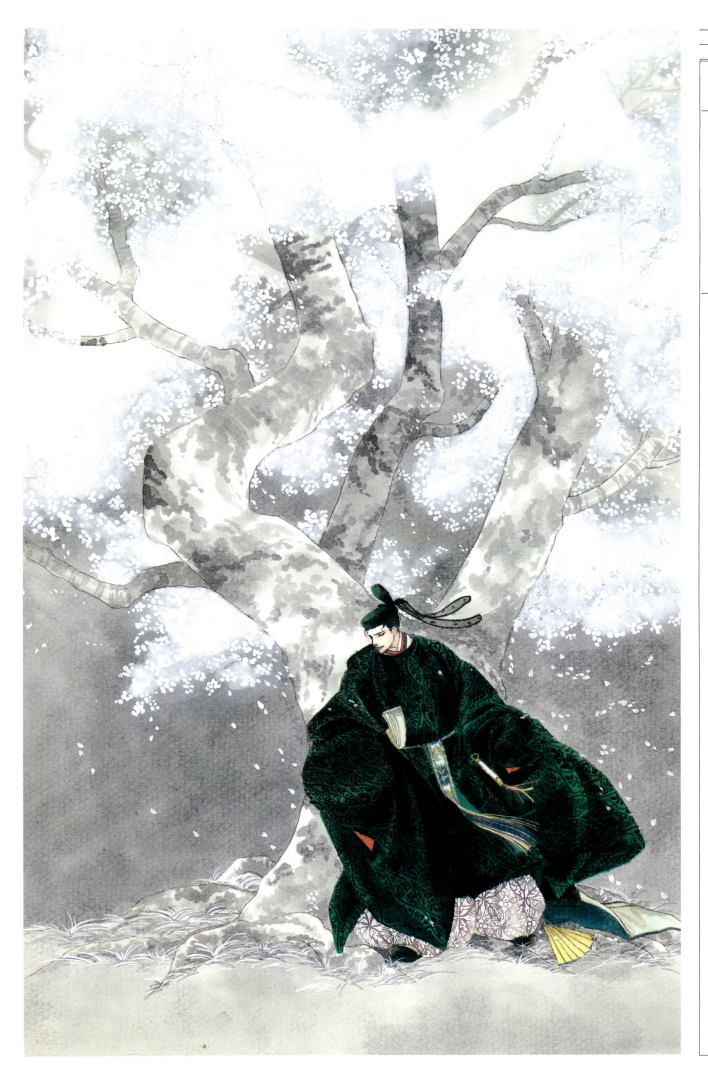

〇三一

The Tale of Genji

深草の野辺の桜し心あらば、今年ばかりは墨染に咲け——。藤壺の宮の死を嘆き悲しむ光源氏。

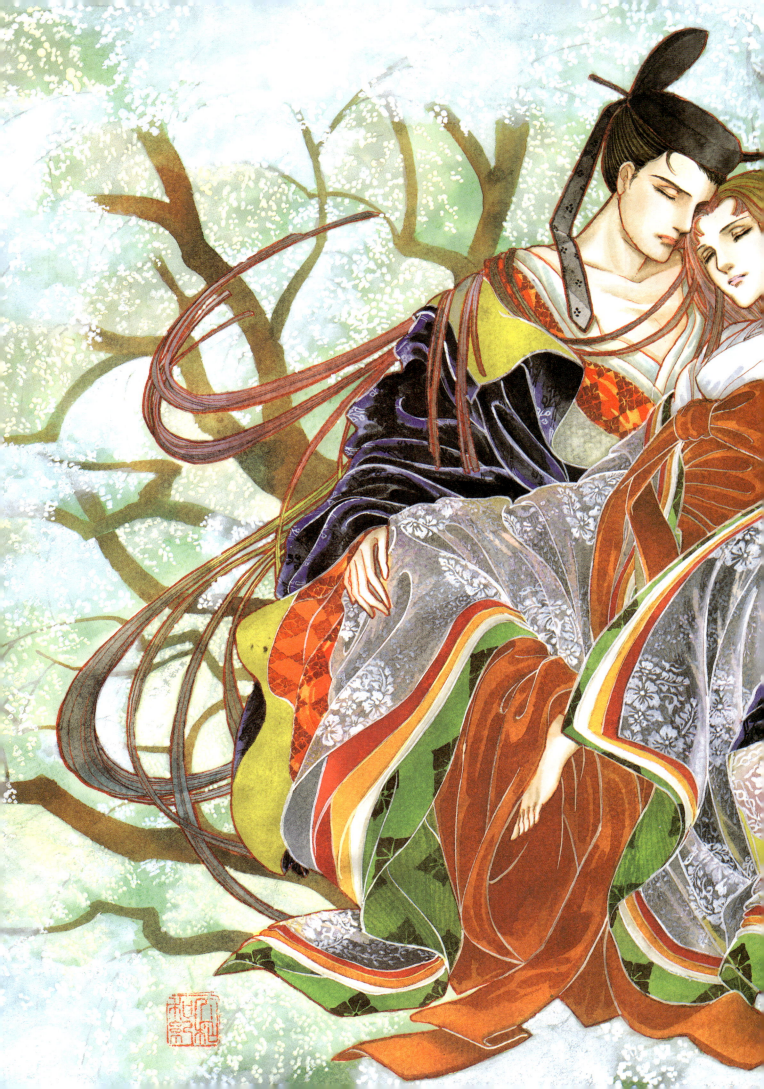

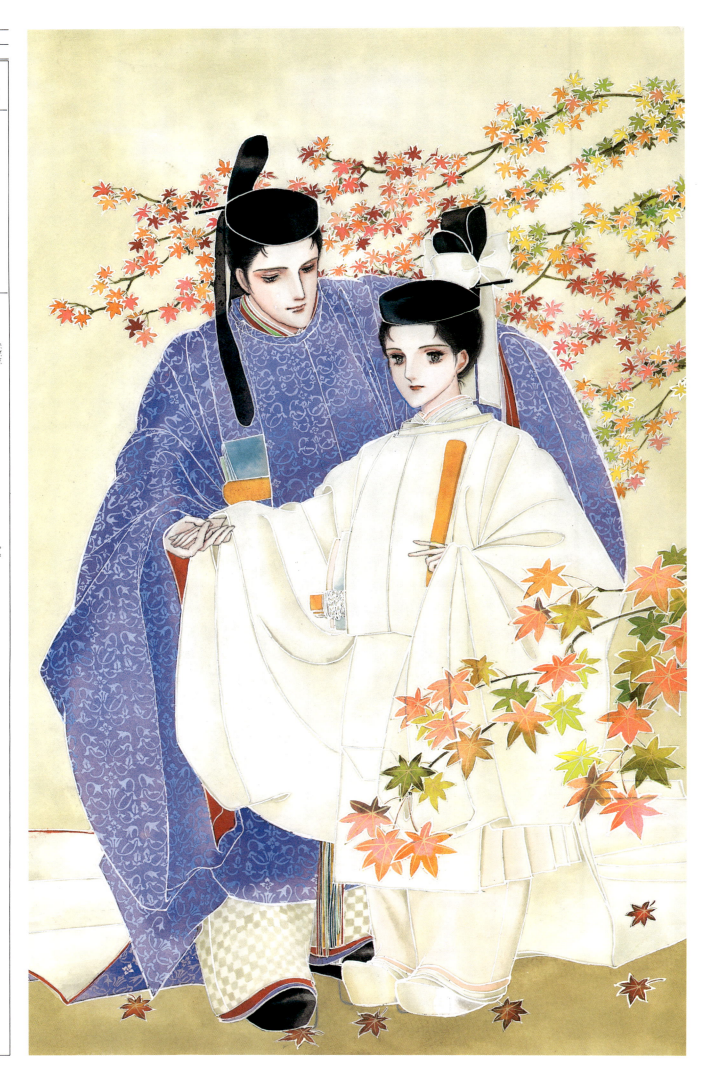

光源氏と冷泉帝。罪の子をかげながら慈しむ源氏は、命をかけて帝の御代を守る。

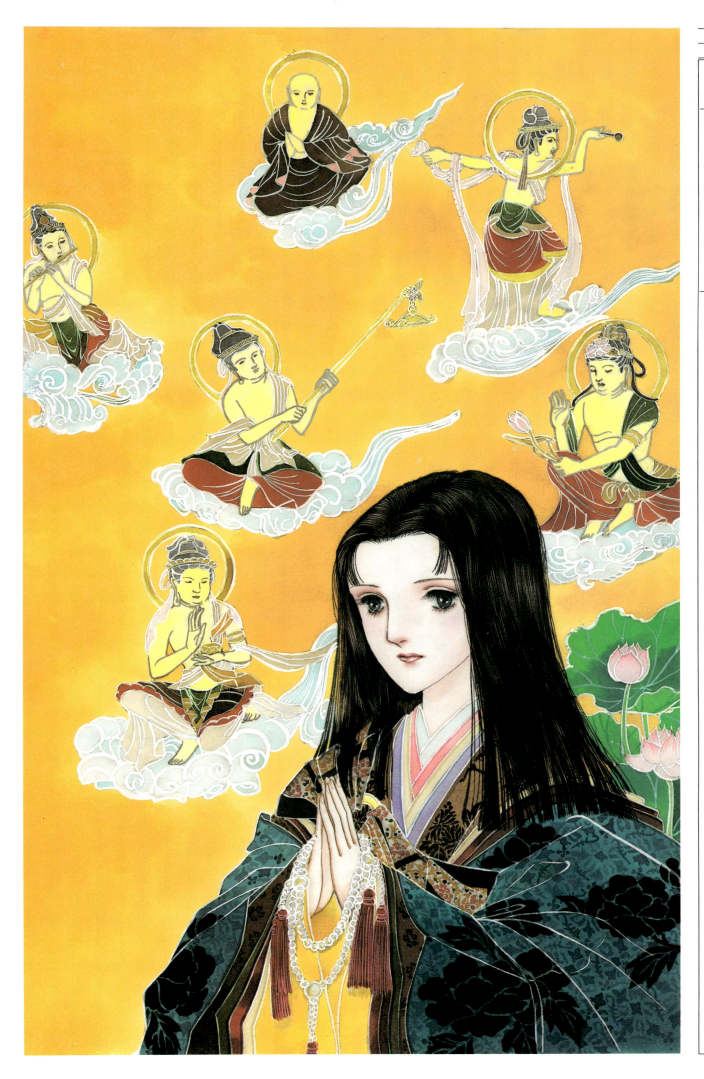

桐壺帝亡きあと出家する藤壺の宮。それが、愛する人と我が子を守る道と信じて——。

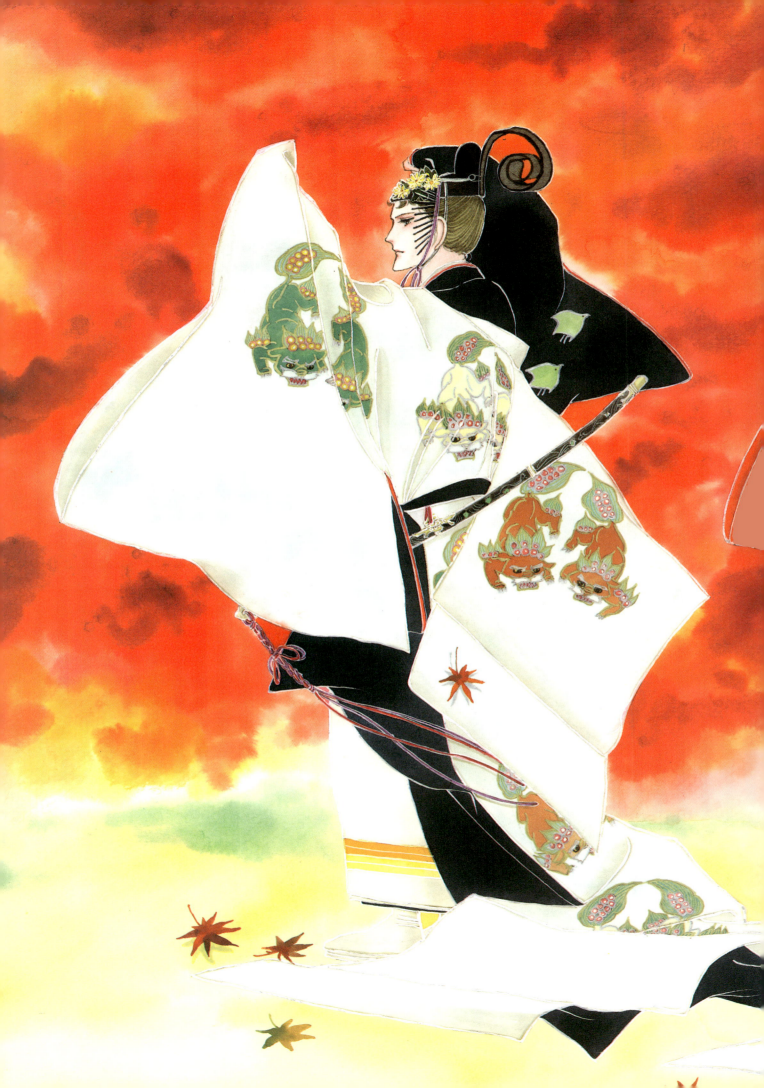

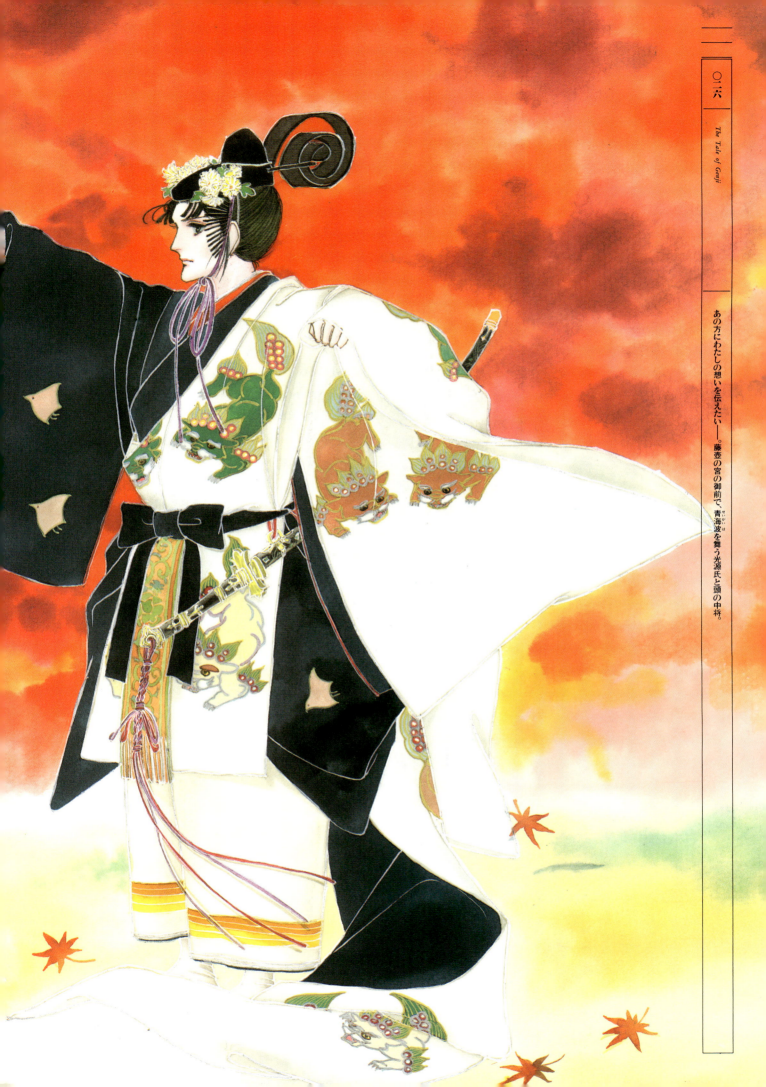

○二六

The Tale of Genji

あの方にわたしの想いを伝えたい──。藤壺の宮の御前で、青海波を舞う光源氏と頭の中将。

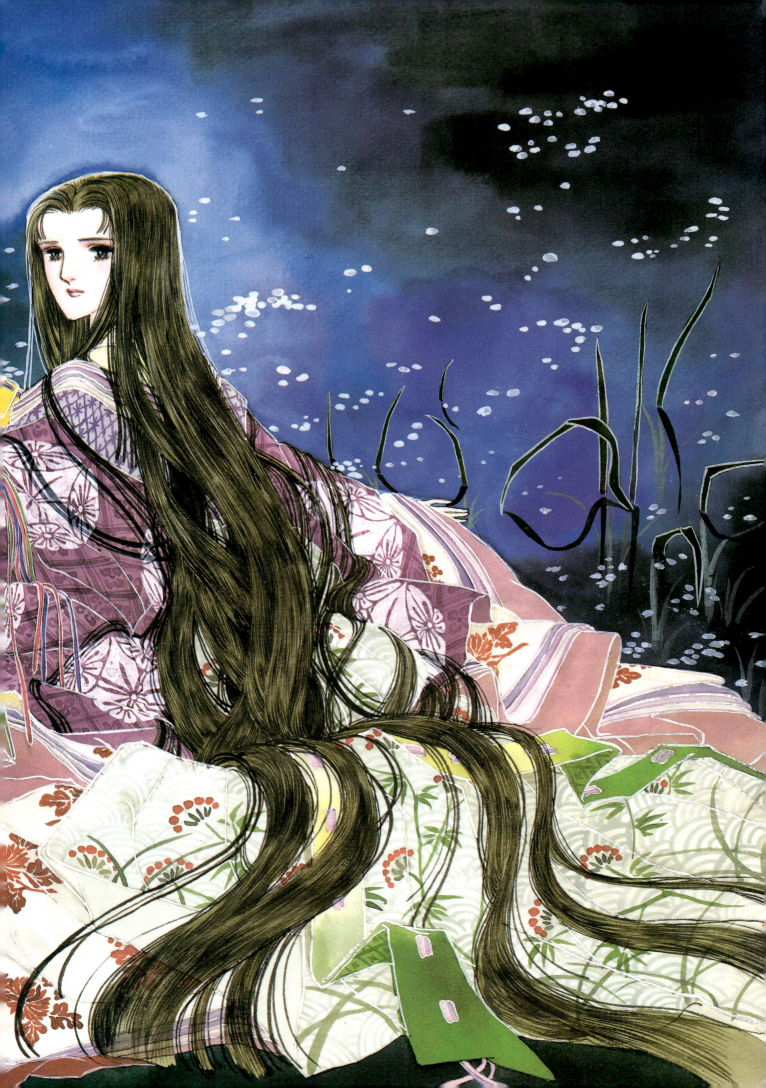

もしも人を恋うることが罪ならば、わたしは罪人になろう——。嵐の夜、藤壺の宮のもとに忍び込む光源氏。十八歳。

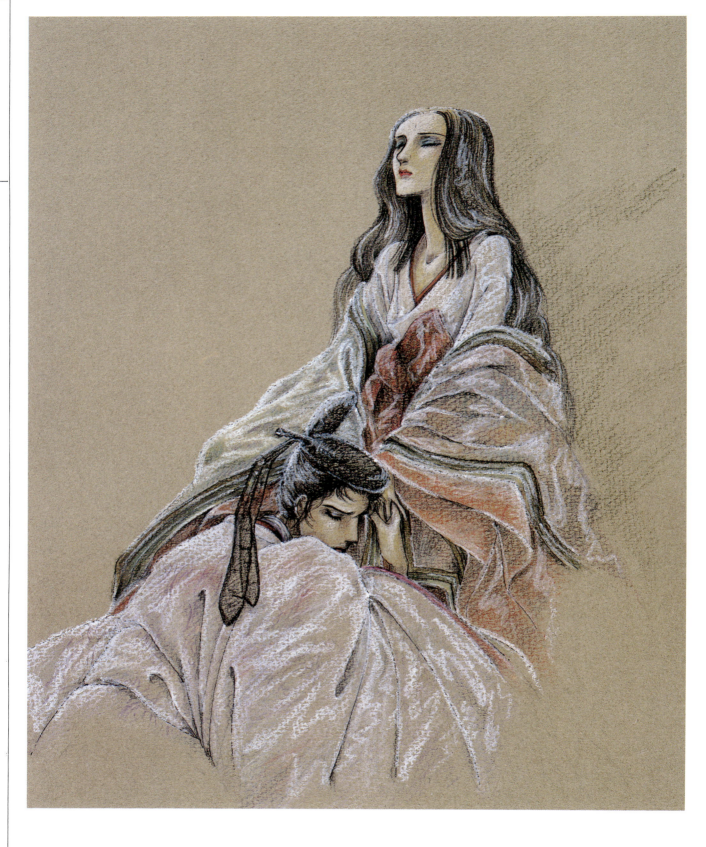

皇女として生まれ、中宮の位にのぼり、ついには国母、女院と称され、女としての栄華を極めた藤壺。けれどもひとりの女人としては、ただ一度の恋さえも拒みつづけて、とうとう生命を終えなければならなかったのだ。

藤壺の宮——すべてはこの人から始まった光源氏の恋の業と苦悩。

幼くして亡くした母に生き写しの藤壺を慕う源氏の胸に、いつしか芽ばえた恋心。だが彼女は、父桐壺帝の妻。愛してはならぬ女。

「母とも……姉とも……。わたくしもあの少年を愛していた。それだからこそ、それを越えてはならない。どんなことがあっても……」

藤壺にとっても、愛すればなお、拒まなければならない恋だった。

源氏を愛することは、それ自体が罪。自分をこよなく愛する帝に対する裏切りである。だが許されない恋と自分を戒めれば戒めるほど、恋する炎は燃えあがり、身も心も焦がしてしまうのだ。

ある夜、罪も死も覚悟で藤壺のもとに現れた源氏の若い情熱に、とうとう彼女の理性が焼きつくされる。夢にまで見た源氏との一夜。

このまま死んでもいいと思えるほどの熱く激しい、短い夜……。

だがこの夜の契りで、藤壺は身ごもってしまう。源氏との罪の子を。二人の恋は、同じ罪をわかち持つという暗い情念のみが残される。罪の子はやがて帝に。源氏は彼の後見人となる。そして、すべての罪を我が身一身に受けようと、髪をおろし出家する藤壺。恋も俗世も捨てたはずの彼女が、死の床にあって思いをはせるのは、ついに報われることのなかった恋——源氏ただひとりであった。

　見てもまた逢ふ夜まれなる夢のうちに
　やがてまぎるるわが身ともがな
　ふたたびお逢いすることも難しい夢のような逢瀬、
　わたくしはこのはかない夢のなかに消えてしまいたい。

見てもまた逢ふ夜まれなる夢のうちにやがてまぎるるわが身ともがな

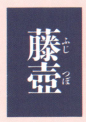
藤壺

十二単の衣ずれに、哀しみの調べを重ねる王朝の貴婦人たち。夕霧と落葉の宮。

炎の章

運命(さだめ)の女(ひと)

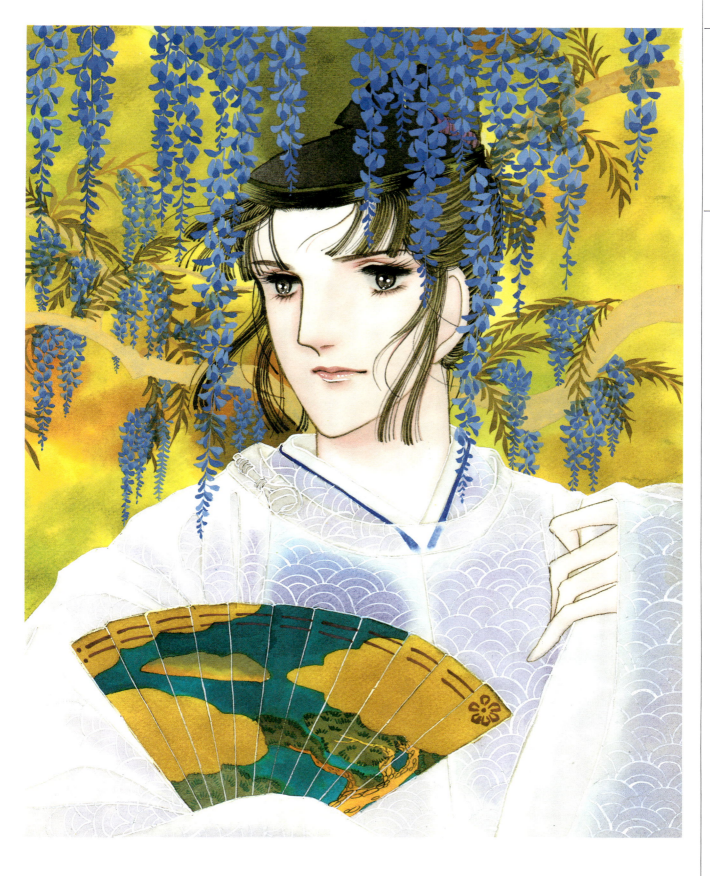

〇一八

The Tale of Genji

求めても得られぬ人、藤壺の宮。その面影を追って恋の遍歴を重ねる光源氏。

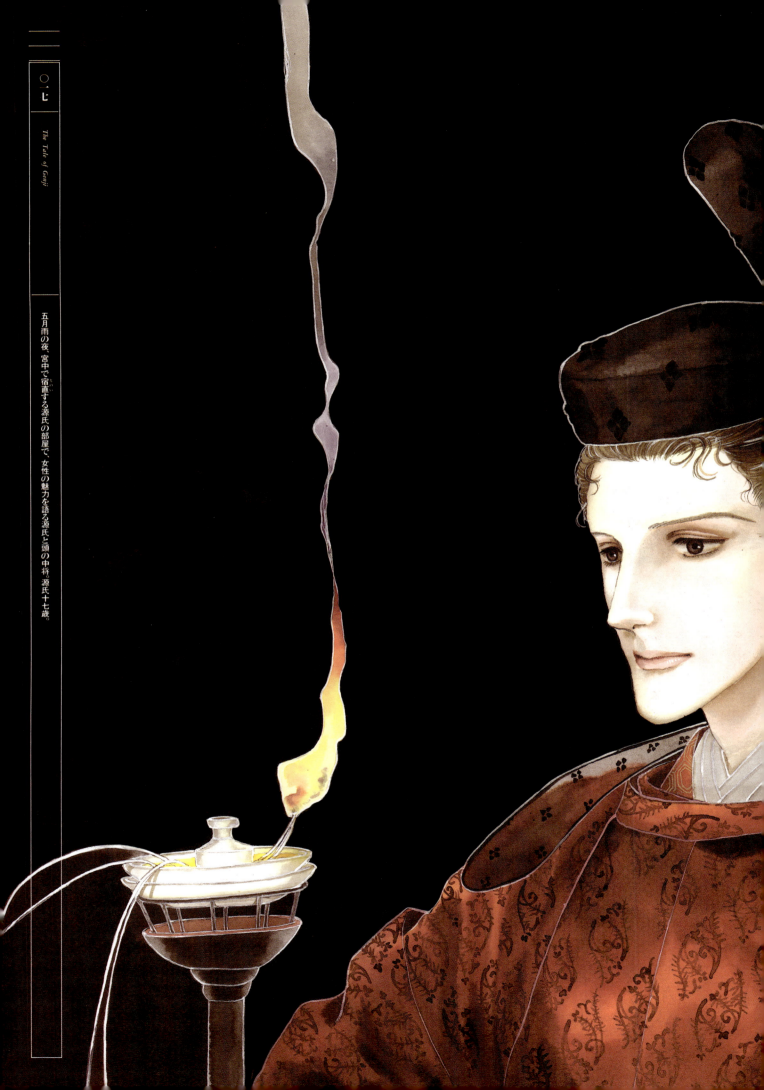

二 帚木

The Tale of Genji

五月雨の夜、宮中で宿直する源氏の部屋で、女性の魅力を語る源氏と頭の中将。源氏十七歳。

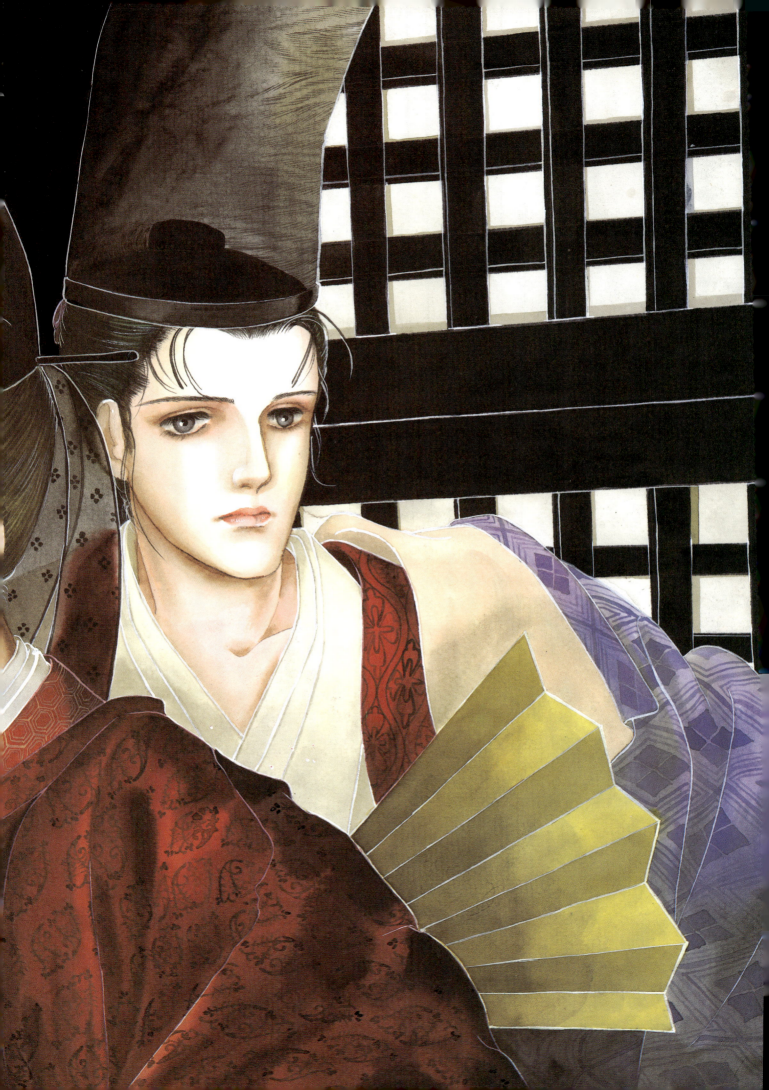

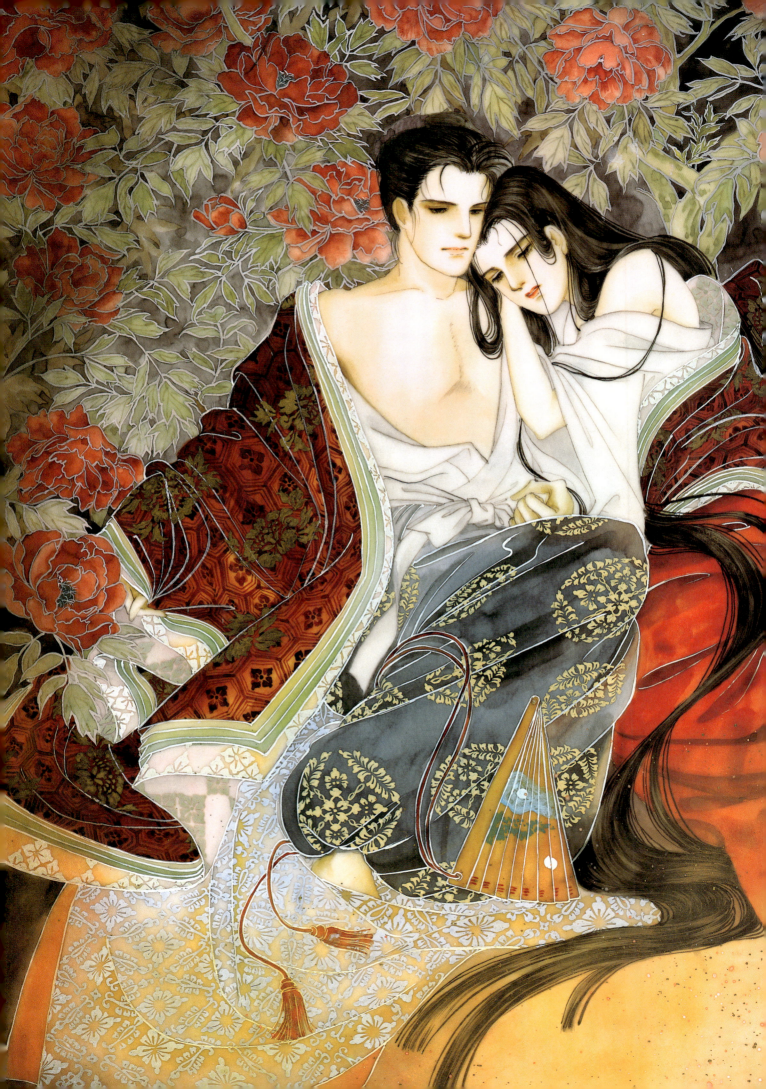

光るように美しい源氏の君を、"光源氏"と人はいう。その容貌、帝の皇子という身分、中将という官位、武芸や学問の優れた才能……。光源氏はその名の通り、まさに輝く光の中を生きているかのようだ。けれどもその光の奥に、秘かに消すことのできない暗い影を抱いていることを、誰一人知るものはいない。

親友頭の中将らとの雨の夜の女性談議（雨夜の品定め）で次々と恋の体験談を披露する男たちの中、ただ一人、光源氏は口を閉ざす。自分には語れる恋などない。軽口で話せるほど、恋は光源氏にとって遊びめいた色ごとではないのだ。初めはそのつもりでも、気がつけば、どの恋も引きずってゆく。まるで宿命のように……。

年上の高貴な人、政敵の娘、人妻、童女——光源氏は何故かしら困難の多い恋に魅かれる。あえて届かぬものに手をかざすように。望めばすべてが手に入った。恋でさえも。何をしても許される身である。けれども、ただひとつ永遠にかなわぬものがある。それは、光源氏の心を憧れさせてやまぬ、藤壺への密かなる思い……。

光源氏はその恋の幻を求めるように、次々と恋をする。どの女もみな、それぞれの形で光源氏を愛し、それぞれの魅力がある。しかしどの恋もみな、幻を超えることはできない。ただ一瞬を除いては。

その一瞬を求め、光源氏は恋に落ちる。その一瞬の永遠の中に……。

花の章

花盗人

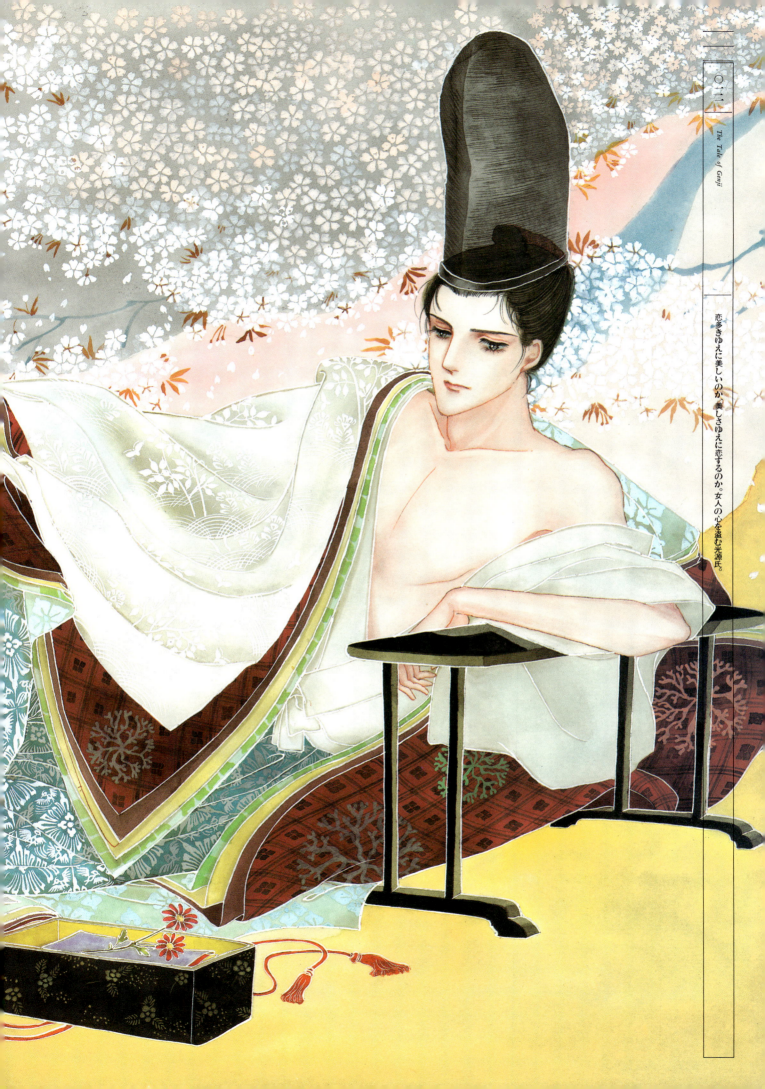

○二二 The Tale of Genji

恋多きゆえに美しいのか、美しさゆえに恋するのか。女人の心を盗む光源氏。

かせた理由なのかもしれない。勿論、描き始めたとたんに、そんな
大それたことを手がけて後悔した。読むと描くとは大違いだった。

まず漫画にする、という事は翻訳ならぬ翻案ともいうべき作業で
ある。原文に書かれていないセリフを考えたり、エピソードを補わ
なくてはならない。原作では、サラリと一行書かれている寝殿造り
だって、十二単だって、絵にしなくてはならない。とりあえず京都
へ取材の足を何度も運んだ。

当然、今の京都には王朝の名残はない。幾度かの戦火に焼かれ、
建物も多くは江戸期に建てられたものだ。困った。そこで今は寺と
なっている平安貴族の館から江戸の仕様をとり払って、王朝の昔を
じっと透し見る。そこに絵巻に登場する引き目かぎ鼻の美女（か?）
を配置する。難しい。

だいたい現存の絵巻物は平安末期以降の作で、かなり様式化して
おり、現実の女性を想像させるものではない。

そんなとき旅行で訪ずれた出雲の神社で、やはり平安期の大画家、
巨勢金岡の板絵、クシナダヒメに出会った。リアルな野性味すら感
じさせる明眸の平安美女だった。ほっとしてふたたび目を凝らし、
色のとんでしまった絵巻物の衣裳に強い色彩を与える。なにしろ採
光の乏しい当時の室内で、鮮やかに見えなくてはならないのだから。

かくて真新しい寝殿に色とりどりの衣裳をまとった男女がようや
く見えてくる。枯れ水や小堀遠州の庭を消して、自然の緑をプラス
する——。そう、私の描く源氏物語は、それらが何もかも新品だっ
たころのヴィジョンなのだ。

そうでなければ、源氏物語に描かれている、千年を越えてもなお
古びない人間の魂を入れる器にはならないのだから。

わたしの源氏物語
あさきゆめみし

大和和紀

源氏物語は日本を代表する古典文学である。日本人ならだれもが知っている、紫式部が書いた光源氏というプレイボーイの恋の遍歴の物語である。古典の授業にも出てくることだし、私もそんな源氏物語を一度はのぞいてみなくては。そんな気持ちでダイジェスト版源氏物語に挑んだ。たしか中学三年の夏休みだったと思う。

ところが読み終わってみれば光源氏その人より、藤壺や紫の上といった女性ばかりが印象に残り、なんだ思っていたのとちがう話ではないか、それにしても男の人って、どうして浮気なんかするんだろう……、程度の感想しか持てなかった。

長じて受験も終わり、やれやれの短大生のころ。今度はマトモな源氏物語を読もう、なにしろ私は漫画家になったんだから(その夏、私は新人賞に受かり、漫画家としてデビューした)これから教養をつけなくちゃね、と、取り組んでみた。難しかったが、プレイボーイの源氏もなかなか苦労しているのがわかったし、彼がマザコンなのも気にいった。これは当時大好きだった、やはりマザコンのプレイボーイ眠狂四郎サマと共通するものだったかもしれない(狂四郎サマには、このうえに虚無的という素晴らしい魅力もあった)。

とにかく源氏物語が好きになり、その後何度か現代語訳にふれる度に私なりに読みも深くなってはきたのだが、正直いって、せっかくおもしろい物語なのにどうしてこうまどろっこしい書き方なのだろうと思えてきた。あちこち省いて、伏線を生かして組み変えたら、もっとわかりやすく、ずっと夢中になれる。あの「更級日記」の主人公のように、后の位もものかは、夜を日について読みひたってみたかった。

そんな恐れ知らずなフソンの思いが、私に「あさきゆめみし」を描

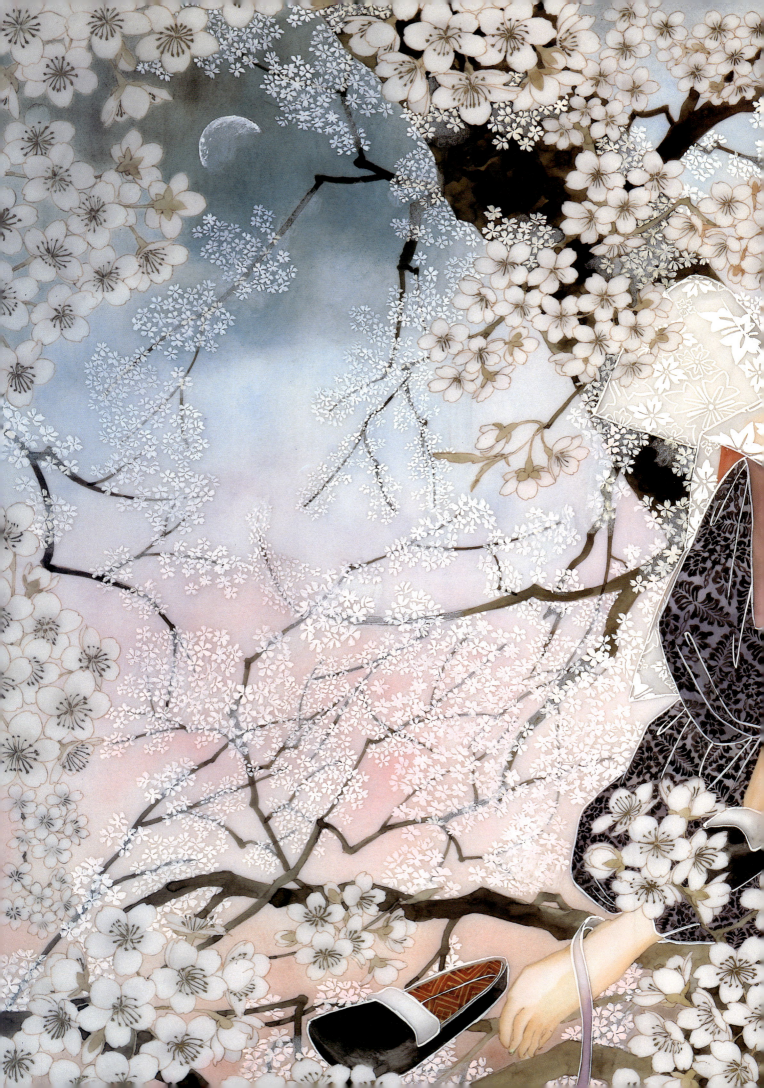

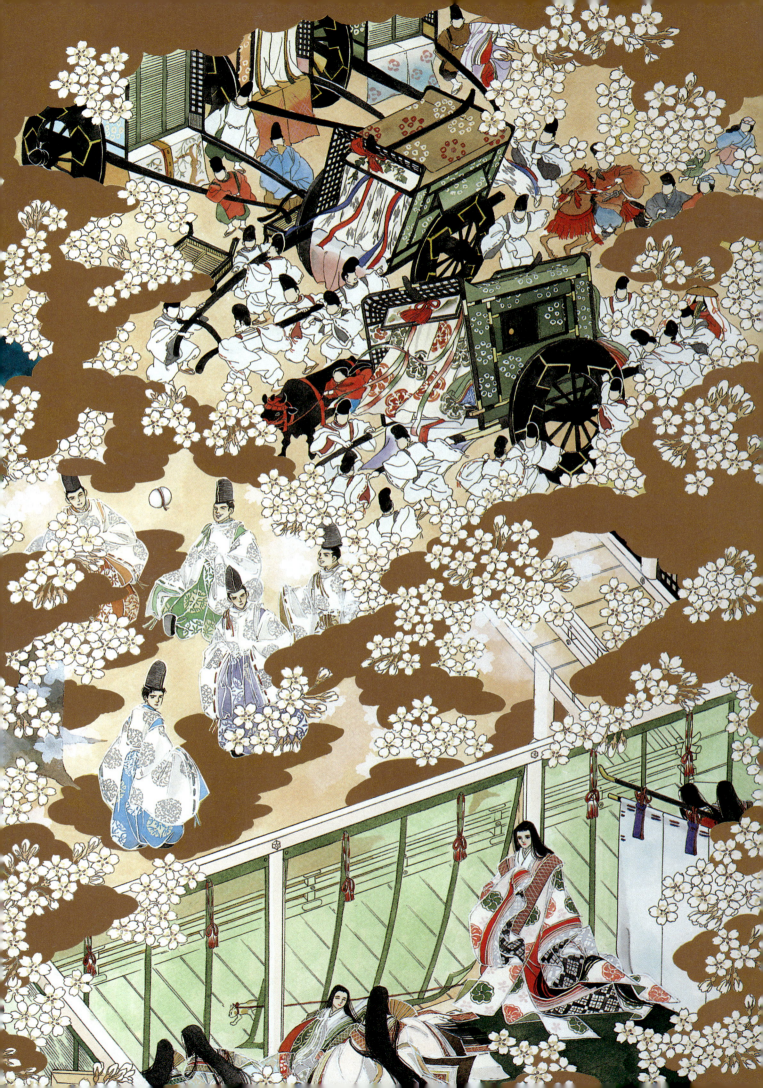

目次 contents

わたしの源氏物語　　　　大和和紀　　　　………10
花の章………花盗人　　　　　　　　　　　………13
炎の章………運命の女　　　　　　　　　　………19
風の章………忍び歩き　　　　　　　　　　………67
水の章………待つ女　　　　　　　　　　　………75
星の章………幼い日　　　　　　　　　　　………89
源氏物語のふしぎ　　　　　野口元大　　　　………97
涙と微笑の"あさきゆめみし"　倉橋燿子　　　………100